素书

小楷插图珍藏本

谦德书院 译注

团结出版社

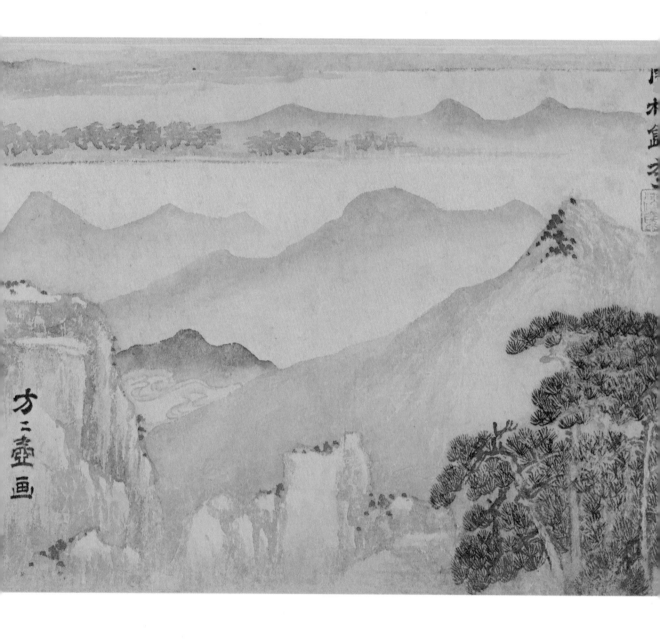

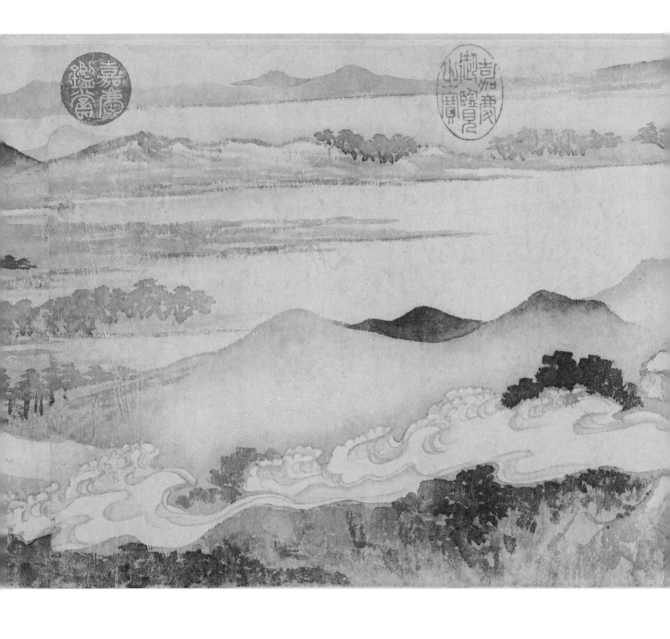

前言

《素书》一直被视为「奇书」「天书」。作者黄石公据传是秦末汉初的「五大隐士」之一。据《史记·留侯世家》记载，张良因谋刺秦始皇不果，亡匿下邳。于下邳桥上遇到黄石公，黄石公三试张良后，授与《素书》。张良后来以黄石公所授兵书助汉高祖刘邦夺得天下，并于十三年后，在济北谷城下找到了黄石，取而葆祠之。

张良在世时，没有找到合适的传人，在他去世后，将此书带进了坟墓。张良死后大约五百年，晋末，天下大乱，盗墓人从张良墓里盗出了这本书，上有秘诫云：「不许传于不道、不神、不圣、不贤之人。若非其人，必受其殃。得人不传，亦受其殃。」这段极富传奇的故事记载在张商英的序文当中，更为《素书》平添了一抹奇幻的光彩，《钦定四库全书》将其列为兵部。《素书》作为道家秘典流传于世，会心者无不被其简洁的行文、精炼的言语、深邃的思想内涵所吸引。哲学家见素朴，政治家见谋略，军事家见兵法……可谓见仁见智，各擅胜场。

《素书》的「素」字，意为简单、朴素。它告诉我们，人生要取得成功，无非在于能够遵循道、德、仁、义、礼而已。其言虽简，然义理无穷。北宋张商英甚至认为，张良虽然用这部书里的教诲帮助刘邦取得了天下，但是也没有完全领悟书中的奥义，只不过仅能应用此书的十分之一二而已。由此可以推想其意蕴之

四

广大精微！明朝天启元年版的《素书》开头对「素」字作了解读：「素者，符先天之脉，合玄元之体，在人则为心，在事则为机，冥而无象，微而难窥，秘密而不可测，笔之于书，天地之秘泄矣。」可见，人若能领悟到一个「素」字，就可以参透天地之玄奥。这部只有六章，一百三十二句，一千三百六十字的语录体经典，综道、德、仁、义、礼为一体，可进可退；熔儒、道、兵、法于一炉，宜国宜家。故曰：「有道则吉，无道则凶。吉者百福所归，凶者百祸所攻。」

这本小楷插图珍藏本《素书》，我们选择了自本书传世以来最著名的两大注释，即北宋宰相张商英的注解与清代王氏的批语。为了方便读者更好地理解本书，特邀请相关专家对张商英的注解与王氏批注做了白话解译，并附录了《钦定四库全书》之《〈素书〉提要》与明代张官的《〈素书〉后跋》。在阅读古注新释的同时，赏玩气韵生动的绘画与书法也是不可或缺的一环。书法鉴赏部分全文收录《钦定四库全书·素书》手写本，蝇头小楷，精美恢弘，绘画鉴赏部分收录了元末画家方从义水墨山水，取其画作萧散苍秀、境界高旷之致。

销百家于一炉，导众流以入海。珍藏版《素书》集书法、绘画、古注今读之美，荟美学、哲学、谋略学之粹，对于纾解压力，开拓心胸，体悟「理身、理家、理国」之道，将大有裨益。当然，由于我们的水平有限，错漏之处一定难免，恳请读者朋友们批评指正！

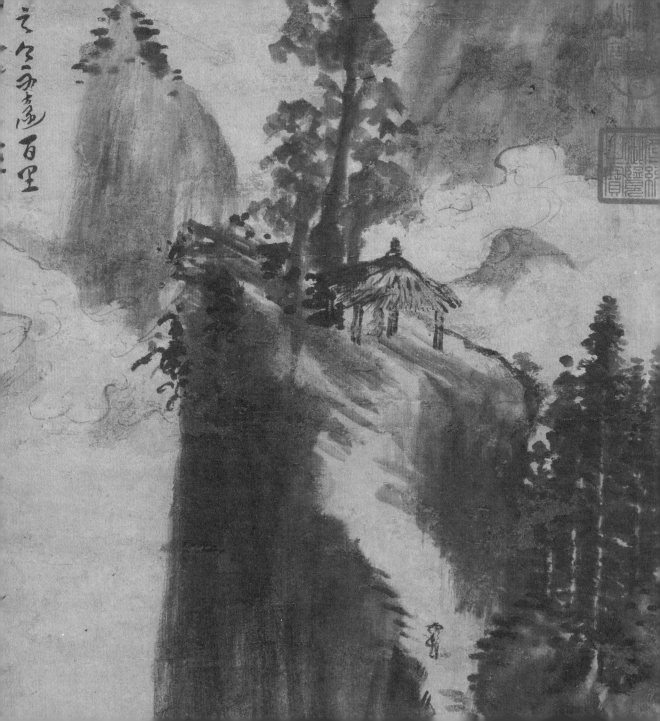

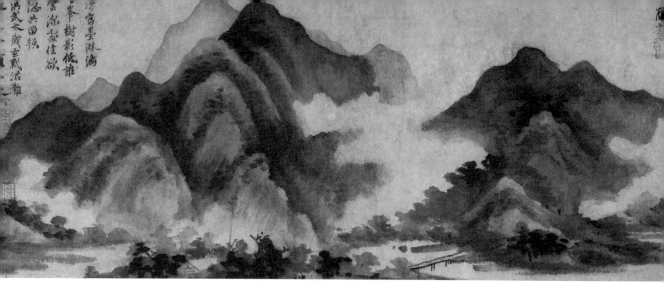

目 录

欽定四庫全書　　子部二

黃石公素書　　　兵家類

提要

臣等謹案黃石公素書一卷舊本題宋張
商英註分為六篇一曰原始二曰正道三曰
求人之志四曰本德宗道五曰遵義六曰安
禮黃震曰抄謂其說以道德仁義禮五者為
一體雖於指要無取而多主於甲謙損節背
理者家張商英妄為訓釋取老子先道而後

德先德而後仁先仁而後義先義而後禮之

說以言之遂與本書說正相反其意蓋以商

英之註為非而不甚斥本書之偽然觀其後

序所稱圯上老人以授張子房晉亂有盜發

子房塚於玉枕中得之始傳人間又稱上有

秘戒不許傳於不道不神不聖不賢之人若

非其人必受其殃得人不傳亦受其殃尤為

道家鄙誕之談故晁公武謂商英之言世未

有信之者至明都穆聽雨紀談以為自晉迄

宋學者未嘗一言及之不應獨出於商英而
斷其有三偽胡應麟筆叢亦謂其書中悲莫
悲於精散病莫病於無常皆仙經佛典之絕
淺近者蓋商英嘗學浮屠法於從悅喜講禪
理此數語皆近其所為前後註文與本文亦
多如出一手以是核之其即為商英所偽撰
明矣以其言頗切理又宋以來相傳舊本姑
錄存之備參考焉乾隆四十六年九月恭校

總纂官紀昀臣陸錫熊臣孫士毅

總校官臣陸費墀

黄石公素书　提要

臣等谨案：黄石公《素书》一卷，旧本题宋张商英注。分为六篇，一曰《原始》，二曰《正道》，三曰《求人之志》，四曰《本德宗道》，五曰《遵义》，六曰《安礼》。黄震《日抄》谓其说以道、德、仁、义、礼五者为一体，虽于指要无取，而多主于卑谦损节，背理者寡。张商英妄为训释，取《老子》：「先道而后德，先德而后仁，先仁而后义，先义而后礼」之说以言之，遂与本书说正相反其意。盖以商英之注为非而不甚斥本书之伪。然观其《后序》所称圯上老人以授张子房，晋乱，有盗子房冢，于玉枕中得之，始传人间。又称上有秘戒：「不许传于不道、不神、不圣、不贤之人。若非其人，必受其殃；得人不传，亦受其殃。」尤为道家鄙诞之谈。故晁公武谓商英之言，世未有信之者。至明都穆《听雨纪谈》以为自晋迄宋，学者未尝一言及之，不应独出于商英，而断其有「三伪」。胡应麟《笔丛》亦谓其书中「悲莫悲于精散，病莫病于无常。」皆仙经、佛典之绝浅近者。盖商英尝学浮屠法于从悦，喜讲禅理，此数语皆近其所为。前后注文与本文亦多如出一手，以是核之，其即为商英所伪撰明矣。以其言颇切理，又宋以来相传旧本，姑录存之备参考焉。乾隆四十六年九月恭校上。

总纂官臣纪昀、臣陆锡熊、臣孙士毅

总校官臣陆费墀

一三

【译文】我和各位《钦定四库全书》的大臣谨慎考察：黄石公《素书》一卷，过去的本子都题名为张商英注解。将全书分为六篇：第一篇名叫《原始》，第二篇名叫《正道》，第三篇名叫《求人之志》，第四篇名叫《本德宗道》，第五篇名叫《遵义》，第六篇名叫《安礼》。宋代黄震在《黄氏日抄》中说全书以道、德、仁、义、礼五者为一体，虽在主旨上不足取，但是所阐发的处下、谦退、减损、节制等处也没有违背义理之处。张商英的训释并不准确，他采用《老子》"先道而后德，先德而后仁，先仁而后义，先义而后礼"的说法进行解释，从而与《素书》"道、德、仁、义、礼五者一体"的原意悖离了。指出张商英的注解是有问题的，却很少有人指证本书的真伪，在玉枕中得到了这部书，这才开始流传到民间。又说这本书上有秘诫："不许将此书传给不道、不神、不圣、不贤之人。倘若所传非其人，必定会遭受祸殃；倘若遇到合适的人而不传授，也同样会遭遇祸殃。"这尤其是道家粗鄙荒诞的言论。因此，晁公武认为张商英的言论根本不可信。明代都穆在《听雨纪谈》中谈道：从晋到宋数百年，这期间的学者从未提及此书，唯独张商英发现了它，不合情理，从而断定此书有"三处伪造的痕迹"。南宋胡应麟在《笔丛》中也说，书中"悲莫悲于精散，病莫病于无常。"都是仙经、佛典中的浅近言论。大概是因为张商英曾跟随从悦禅师学习佛法，又喜好讲禅理，这些话都接近他的造作。前后的注释和原文也是相似度极高，如出一人之手。以此来核验，是张商英所伪造的经典就很明显了。因为书中所言颇为契合道理，并且是宋代存留下来的旧本，姑且把它抄录下来以备参考。乾隆四十六年九月恭校上。

总纂官臣纪昀、臣陆锡熊、臣孙士毅

总校官臣陆费墀

一三

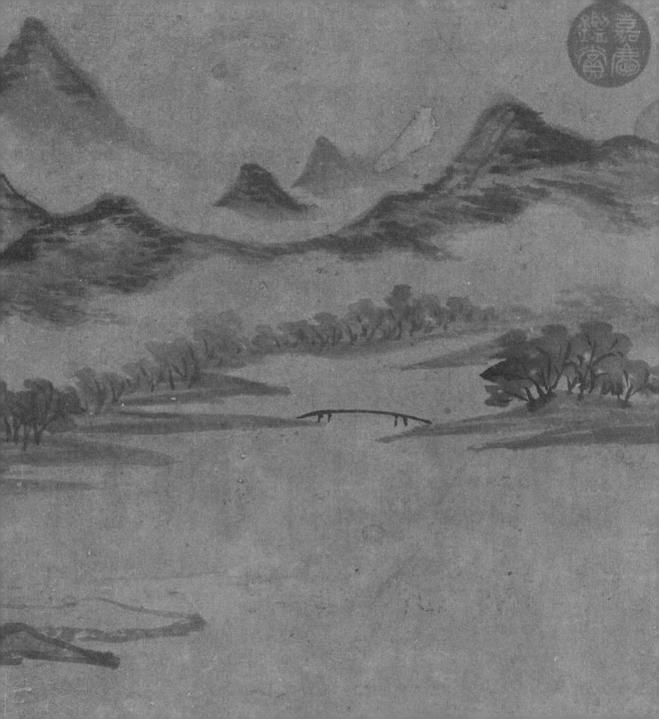

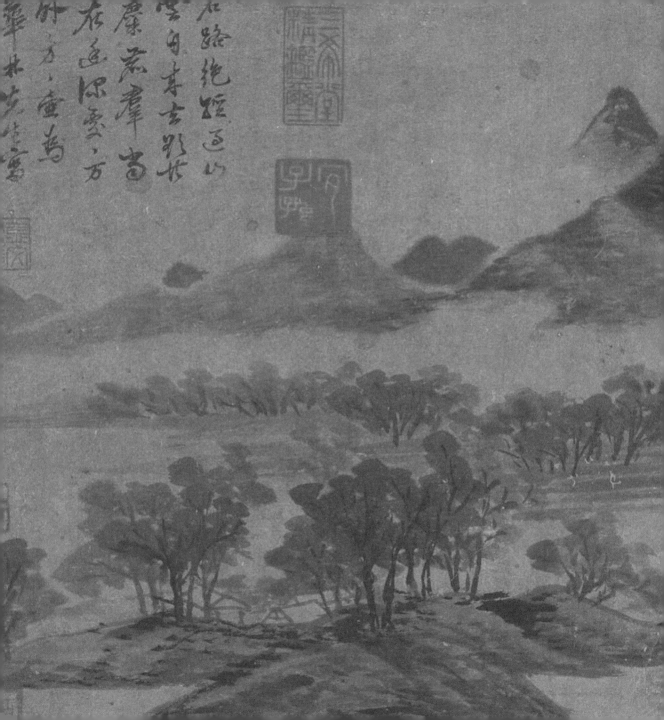

黃石公素書原序

黃石公素書六篇按前漢黃石公圯橋所授子房素書
世人多以三畧為是蓋傳之者誤也晉亂有盜發子房
塚於玉枕中獲此書凡一千三百三十六言上有秘戒
不許傳於不道不神不聖不賢之人若非其人必受其
殃得人不傳亦受其殃嗚呼其慎重如此黃石公得子
房而傳之子房不得其傳而葵之後五百餘年而盜獲
之自是素書始傳於人間然其傳者特黃石公之言耳
而公之意其可以言盡哉竊嘗評之天人之道未嘗不

相為用古之聖賢皆盡心焉堯欽若昊天舜齊七政禹

叙九疇傳說陳天道文王重八卦周公設天地四時之

官又立三公以燮理陰陽孔子欲無言老聃建之以常

無有陰符經曰宇宙在乎手萬化生乎身道至於此則

毘神變化皆不能逃吾之術而況於刑名度數之間者歟

黃石公秦之隱君子也其書簡其意深雖堯舜禹文傳

說周公孔老亦無以出此矣然則黃石公知秦之將亡

漢之將興故以此書授子房而子房者豈能盡知其書

哉凡子房之所以為子房者僅能用其一二耳書曰陰

計外泄者敗子房用之嘗勸高帝王韓信矣書曰小怨

不赦大怨不生子房用之嘗勸高帝侯雍齒矣書曰決

策於不仁者險子房用之嘗勸高帝罷封六國矣書曰

設變致權所以解結子房用之嘗致四皓而立惠帝矣

書曰吉莫吉於知足子房用之嘗擇留自封矣書曰絕

嗜禁欲所以除累子房用之嘗棄人間事從赤松子游

矣嗟乎遺粕棄滓猶足以亡秦項而帝沛公況純而用

之深而造之者乎自漢以來章句文章之學熾而知道

之士極少如諸葛亮王猛房喬裴度等雖號為一時

賢相至於先王大道曾未足以知嘗歎此書所以不傳

於不道不神不聖不賢之人也離有離無之謂道非有

非無之謂神有而無之之謂聖無而有之之謂賢非此

四者雖口誦此書亦不能身行之矣張商英天覺序

黄石公素书原序

黄石公《素书》六篇，按《前汉列传》黄石公①圯桥所授子房《素书》，世人多以《三略》为是，盖传之者误也。

晋乱，有盗发子房②冢③，于玉枕中获此书，凡一千三百三十六言，上有秘戒："不许传于不道、不神、不圣、不贤之人；若非其人，必受其殃；得人不传，亦受其殃。"呜呼！其慎重如此。

【注释】①黄石公：黄石公（约前292年～前195年），秦汉时隐士，别称圯上老人、下邳神人，后被道教纳入神谱。《史记·留侯世家》称其避秦世之乱，隐居东海下邳。其时张良因谋刺秦始皇不果，亡匿下邳。于下邳桥上遇到黄石公。黄石公三试张良后，授与《太公兵法》，临别时有言："十三年后，在济北谷城山下，黄石公即我矣。"张良后来以黄石公所授兵书助汉高祖刘邦夺得天下，并于十三年后，在济北谷城下找到了黄石，取而葆祠之。后世流传有黄石公《素书》和《三略》。

②子房：指张良。张良（约前250～前186年），字子房，颍川城父人，秦末汉初杰出的谋士、大臣，与韩信、萧何并称为"汉初三杰"。

③冢：坟墓。

【译文】秦朝末年的隐士黄石公的《素书》共有六章。按照《前汉列传》所记载，当年黄石公在圯桥上将《素书》传授给张良，大多数人误以为所传之书是《三略》，这

二〇

実在是以讹传讹啊。

西晋时期，天下大乱。盗墓贼发掘了张良的坟墓，在死者头下的玉枕中发现了这本《素书》，共计有一千三百三十六字，上面题有秘诫说："不允许将此书传于不道、不神、不圣、不贤之人，否则必遭祸殃；但是如果遇到合适的传人而不传授，也将遭殃。"可见像《素书》这样一本关系到天下兴亡、个人命运的"天书"，其传承是一件极其慎重的事情！

黄石公得子房而传之，子房不得其传而葬之。后五百余年而盗获之，自是《素书》始传于人间。然其传者，特黄石公之言耳，而公之意，其可以言尽哉？

余窃尝评之："天人之道，未尝不相为用，古之圣贤皆尽心焉。尧钦若昊天，舜齐七政①，禹叙九畴②，傅说陈天道，文王重八卦，周公设天地四时之官，又立三公以燮理阴阳。孔子欲无言，老聃建之以常无有③。《阴符经》④曰：'宇宙在乎手，万化生乎身。'道至于此，则鬼神变化，皆不逃吾之术，而况于刑名度数之间者欤！"

【注释】①七政……语出《尚书·舜典》。七政：古天文术语，指日、月和金、木、水、火、土五星。"在璇玑玉衡，以齐七政。"

②九畴……畴，类。指传说中天帝赐给禹治理天下的九类大法，即《洛书》。见《尚书·洪范》："天乃锡禹洪范九畴，彝伦攸叙。"

③老聃建之以常无有……语出《庄子·天下》："建之以常无有，主之以太一。"《道德经》首章："道可道，非常道。名可名，非常名。无名天地之始；有名万物之母。故常无，欲以

观其妙；常有，欲以观其徼。此两者同出而异名，同谓之玄。玄之又玄，众妙之门。」任何事物都有「有」和「无」两个方面。从「无」的角度来观察事物的好处，从「有」的角度来观察事物的边界。此是老子从「有」和「无」的讲「天人之道」。

④《阴符经》：全名《黄帝阴符经》，关于成书有人说黄帝，有人说是战国时的苏秦，近代学者多认为其成书于南北朝。

【译文】当年黄石公遇到张良这样的豪杰，经过几次考较之后，才慎重地传给了他；张良因为没有遇到合适的人选，只好将它和自己一起带进棺材。五百余年后，因盗墓贼得到了它，才从而使这本奇书得以在人间流传，然而公之于世的，也只不过是黄石公的极其简略的言词，至于其中的玄机深意，浮浅的言语怎么能穷尽呢？

我与人议论时曾经讲过：「天道和人道，何尝不是相辅相成呢？对于天道和人道的关系，古代的圣人贤哲都能够心领神会并尽心竭力地去顺天而行。比如帝尧，恭敬地顺应上天的法则就像敬畏上帝一样；舜遵循天道建立全七种治理国家的重大政治制度；禹依据自然地理的实际情况把天下划为九州；傅说向武丁讲述天道的原则，才使商朝得以中兴；周文王『法天象地』，才推演发展了八卦；周公旦效法天地四时的规则建立了春、夏、秋、冬四官，同时设立三公『太师、太傅、太保』负责调和平衡阴阳；孔子觉得天人之道太奥妙了，常常不愿意轻易谈论；老子却用『无』与『有』来概括天道运行的规律。《黄帝阴符经》中说：『对于大自然的运行规律了然于心之后，思想才会处于一种自由状态，于是就会感到周围的一切都在自己的把握之中，万事万物的变化都由我来主宰。一个人的道行到了这种地步，神鬼变化都无法逃脱其谋术，更何况类似刑罚、名实、制度、相卜这些不足挂齿的小事呢！』」

黄石公，秦之隐君子也。其书简，其意深；虽尧、舜、禹、文、傅说①、周公、孔、老，亦无以出此矣。

然则，黄石公知秦之将亡，汉之将兴，故以此书授子房。而子房者，岂能尽知其书哉！凡子房之所以为子房者，仅能用其一二耳。

【注释】①傅说：传说傅氏始祖，古虞国人。殷商时期著名贤臣，先秦史传为商王武丁丞相，为「三公」之一。典籍记载傅说本为胥靡（囚犯），武丁求贤臣良佐，梦得圣人，醒来后将梦中的圣人画影图形，派人寻找，最终在傅岩找到傅说，举以为相，国乃大治，形成了历史上有名的「武丁中兴」。

【译文】黄石公是一位秦时的世外高人，他传给张良的这本书，词语虽然简略，但含义却很深邃，即使尧、舜、禹、文王、傅说、周公、孔子、老子的思想也没有超出此书的范围。

他知道秦朝就要灭亡，汉朝即将兴起，因此把《素书》传给了张良，让他替天行道，帮助刘邦灭秦兴汉。张良虽然完成了这一历史使命，但他又怎么能完全精通这本书的奥妙呢？张良之所以能成为千古流芳的张良，功成名遂，全身而退，也只不过用了其中的十分之一、二罢了。

《书》曰：「阴计外泄者败。」子房用之，尝劝高帝侯雍齿①矣；《书》曰：「小怨不赦，大怨必生。」子房用之，尝劝高帝王韩信矣；《书》曰：「决策于不仁者险。」子房用之，尝劝高帝罢封六国矣；《书》曰：「设变致权，所以

解结。」子房用之，尝致四皓②而立惠帝矣；《书》曰：「吉莫吉于知足。」子房用之，尝择留自封矣，《书》曰：「绝嗜禁欲，所以除累。」子房用之，尝弃人间事，从赤松子游矣。

嗟乎！遗粕弃滓③，犹足以亡秦、项而帝沛公，况纯而用之、深而造之者乎！

【注释】

①雍齿（？～前192年）：秦末汉初泗水郡沛县（今江苏沛县）人，原为沛县世族。齿素轻刘邦。公元前202年，汉高祖刘邦恩赏功臣封为列侯。刘邦于是封雍齿为什邡侯（2500户）。汉惠帝三年（前192年），雍齿去世，谥号肃侯。

②四皓，即商山四皓，秦时隐士，汉代逸民。是居住在陕西商山深处的四位白发皓须、德高望众、品行高洁的老者。他们四位分别是苏州太湖甪里先生周术，河南商丘东园公唐秉，湖北通城绮里季吴实，浙江宁波夏黄公崔广。

③遗粕弃滓，指遗弃的残渣或糟粕。

【译文】当年韩信要求刘邦封他为齐王，刘邦很恼火，但又是用人之际，刘邦不能得罪韩信，张良正是运用《素书》上所说的「阴计外泄者败」这一谋略的基本法则，暗示刘邦答应了韩信的要求，才使他能最后打败项羽。当天下初定，众功臣因没有得到封赏而策划叛乱的时候，张良根据「小怨不赦，大怨必生」的人情世故，劝汉高祖首先封赏了与他有隔阂的雍齿为什邡侯，从而安定了人心，防止了一场内乱。当刘邦被项羽围困在荥阳的时候，刘邦一筹莫展，谋士郦食其建议刘邦重封六国的后代，以争取各国君臣百姓的拥戴，张良知道这一决策不是出于真正的仁爱之心，根据「决策于不仁者险」

的原则，说服了刘邦，把已经赶制好的印信全部收回，才使刘邦避免了一场灭顶之灾。

《素书》上说「设变致权，所以解结。」张良使用这条计谋，招来商山中的四位贤人，

使汉高祖决心立太子刘盈为帝。《素书》中说：「吉莫吉于知足。」张良加以运用，提

出只愿意封留地，告老不问世事。《素书》上说：「绝嗜禁欲，所以除累。」张良采用

了这一明哲保身的至理，抛弃功成名就后的荣华富贵，飘然出世，避开了政治斗争的漩

涡，与清风明月为侣，逍遥自在地度过了一生。

真神妙啊！张良只用了《素书》中一些残渣余唾，就推翻了秦王朝，打败了项羽，

辅佐刘邦统一了天下，如果能领会其中的精华奥义，进而有所发挥，灵活运用，那会是

一种什么样的景象呢？

自汉以来，章句文词之学炽，而知道①之士极少。如诸葛亮、王猛②、

房乔③、裴度④等辈，虽号为一时贤相，至于先王大道，曾未足以知仿佛。此

《书》所以不传于不道、不神、不圣、不贤之人也。

离有离无之谓「道」，非有非无之谓「神」，有而无之之谓「圣」，无而有

之之谓「贤」⑤。非此四者，虽口诵此《书》，亦不能身行之矣。

【注释】①知道：知，明白，通达，晓知。道，即宇宙人生的真理。

②王猛：（325年～375年）字景略，东晋北海郡剧县（今山东潍坊寿光东南）人，后移家魏郡。十六国时期著名的政治家、军事家，在前秦官至丞相、大将军，辅佐符坚扫平群雄，统一北方，被称作「功盖诸葛第一人」。

③房乔：房玄龄（579年～648年），名乔，字玄龄，以字行于世，唐初齐州人，房彦谦之

子。房玄龄十八岁时本州举进士，授羽骑尉。房玄龄在渭北投秦王李世民后，为李世民出谋划策，典管书记，是李世民得力的谋士之一。武德九年，他参与玄武门之变，与杜如晦、长孙无忌、尉迟敬德、侯君集五人并功第一。唐太宗李世民即位后，房玄龄为中书令，贞观三年二月为尚书左仆射；贞观十一年封梁国公；贞观十六年七月进位司空，仍综理朝政。贞观二十二年七月廿四癸卯日，房玄龄病逝，谥文昭。

④裴度：(765年~839年)，字中立，河东闻喜（今山西闻喜东北）人。唐代中期杰出的政治家、文学家。裴度出身河东裴氏的东眷裴氏，为德宗贞元五年（789年）进士。宪宗时累迁司封员外郎、中书舍人、御史中丞，支持宪宗削藩。视行营中军，还朝后与武元衡均遇刺，武元衡遇害，裴度亦伤首，遂代其为相，拜中书侍郎，同中书门下平章事，后亲自出镇，督统诸将平定淮西。元和十三年（818年）淮西平，拜金紫光禄大夫、弘文馆大学士、上柱国，封晋国公，世称「裴晋公」。后历仕穆宗、敬宗、文宗三朝，数度出镇拜相。晚年随世俗沉浮以避祸。官终中书令，故称「裴令」。开成四年（839年）卒，赠太傅，谥号文忠。会昌元年（846年）加赠太师，后配享宪宗庙廷。

⑤离有离无之谓「道」……之谓「贤」。此句与老子《道德经》「失道而后德，失德而后仁，失仁而后义，失义而后礼。」有异曲同工之妙，如「道、德、仁、义」依次排序，每况愈下，「道、神、圣、贤」亦是，「道」排最上乘，向下依次是「神」、「圣」、「贤」。

【译文】自从汉刘氏一统天下以来，为分章析句、诗词文赋的学问蔚然成风，蓬勃发展，但是真正认识、掌握宇宙大道的哲人却寥寥无几。诸如三国时的诸葛亮、十六国时的王猛、初唐的房玄龄、唐宪宗时的裴度这些名臣，虽然被世人称作冠绝一时的贤相，但他们对于道为何物，连其依稀仿佛的皮毛也并没有领会多少，其原因就在于他们

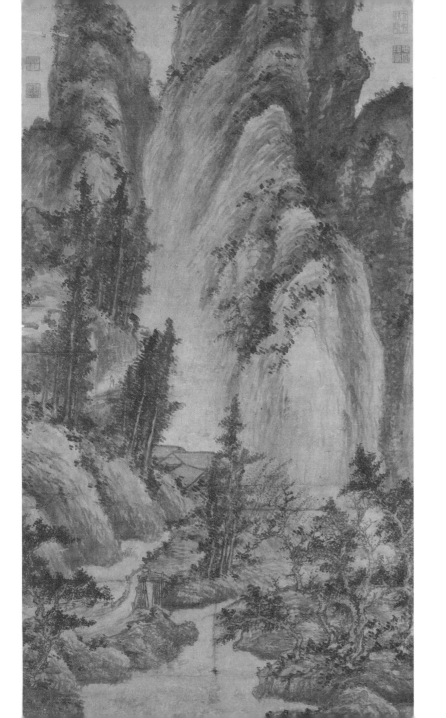

还算不上是通晓「天道」的神异之才，造福苍生的圣贤之士，所以没有那个福气得其真传。

脱离「有」、「无」的是得道之人，对于「有」、「无」无分别心能做一体看待的是神异之人，能从「有」的表象看到「无」的境界的是圣明之人，能把「无」之高深境界，运用到现实「有」的事物上的是贤能之人。如果不是这四种人，即使将《素书》熟读成诵，也无济于事。

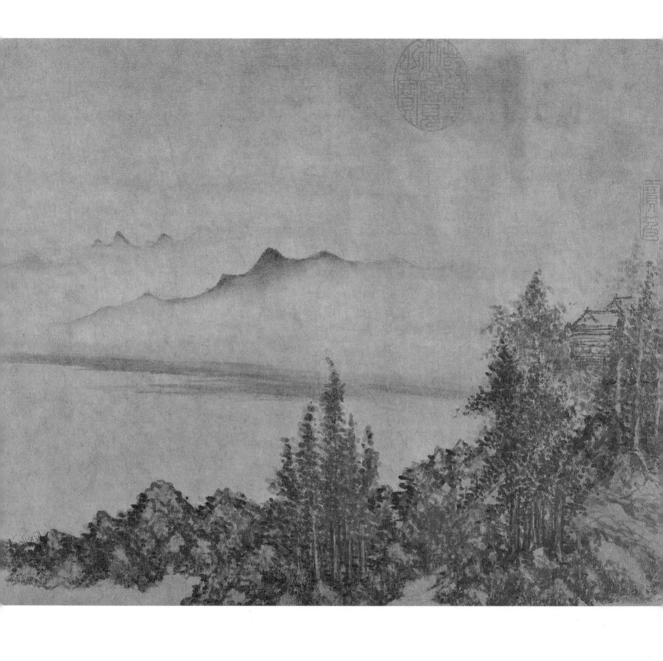

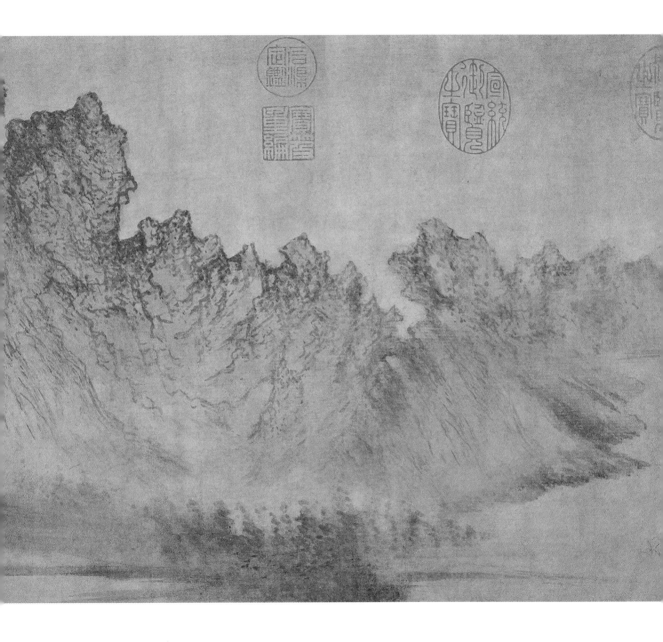

欽定四庫全書

黃石公素書

宋　張商英　註

原始章第一

註曰道不可以無始

夫道德仁義禮五者一體也

註曰離而用則有五合而渾之則為一一之所以

貫五五所以行一

道者人之所蹈使萬物不知其所由

註曰道之衣被萬物廣矣大矣一動息一語默一

出處一飲食大而八絃之表小而芒芥之内何適

而非道也仁不足以名故仁者見之謂之仁智不

足以盡故智者見之謂之智百姓不足以見故曰用

而不知也

德者人之所得使萬物各得其所欲

註曰有求之謂欲欲而不得非德之至也求於規

矩者得方圓而已矣求於德者無所欲而不得君

臣父子得之以為君臣父子昆蟲草木得之以為

昆蟲草木大得以成大小得以成小遍之一身遠

之萬物無所欲而不得也

仁者人之所親有慈惠惻隱之心以遂其生成

註曰仁之為體如天天無不覆如海海無不容如

雨露雨露無不潤慈惠惻隱所以用仁者也非親

於天下而天下自親之無一夫不獲其所無一物

不獲其生書曰鳥獸魚鼈咸若詩曰敦彼行葦牛

羊勿踐履其仁之至也

義者人之所宜賞善罰惡以立功立事

註曰理之所在謂之義順理決斷所以行義賞善

罰惡義之理也立功立事義之斷也

禮者人之所履夙興夜寐以成人倫之序

註曰禮履也朝夕之所履踐而不失其序者皆禮
也言動視聽造次必於是放僻邪侈從何而生乎

夫欲為人之本不可無一焉

註曰老子曰失道而後德失德而後仁失仁而後
義失義而後禮失禮者散也道散而為德德散而
為仁仁散而為義義散而為禮五者未嘗不相為

用而要其不散者道妙而已老子言其體故曰禮

者忠信之薄而亂之道黃石公言其用故曰不可

無一焉

賢人君子明於盛衰之道通乎成敗之數審乎治亂之

勢達乎去就之理

註曰盛衰有道成敗有數治亂有勢去就有理

故潛居抱道以待其時

註曰道猶舟也時猶水也有舟楫之利而無江河

以行之亦莫見其利涉也

若時至而行則能極人臣之位得機而動則能成絕代之功如其不遇沒身而已

註曰養之有素及時而動機不容發豈容擬議者

哉

是以其道足高而名重於後代

註曰道高則名垂於後而重矣

原始章第一

【注解】注曰：道不可以无始。

王氏曰：原者，根。原始者，初始。章者，篇章。此章之内，先说道、德、仁、义、礼，此五者是为人之根本，立身成名的道理。

【古注白话解】宋·张商英注：大道不可以没有初始。

清·王氏注：「原」，就是根本。「原始」，就是初始。「章」，就是篇章。本章内，首先提出道、德、仁、义、礼，这五种美德是做人的根本，是为人处世，成就功名的基本原则。

【题解】此章论述做人处世的根本和发端，因此称为「原始章」。黄石公认为，做人应该道、德、仁、义、礼五者俱备。要在时机未到之时，加强自身的道德修养，审时度势，洞察先机，一旦抓住机遇，则胸怀天下、施展抱负、成就伟大的事业。

夫道、德、仁、义、礼，五者一体也。

【注解】注曰：离而用之则有五，合而浑之则为一；一之所以贯五，五所以衍一。

王氏曰：此五件是教人正心、修身、齐家、治国、平天下的道理；若肯一件件依著行，乃立身、成名之根本。

【古注白话解】宋·张商英注：道、德、仁、义、礼，这五种美德，如果独立地运用，那么就是五种美德。如果混而归一加以融合，那就又是一个有机的整体；一体却可以贯穿于五种美德之中，而五种美德正好展示、体现了一体，是一体的推演。

清·王氏注：道、德、仁、义、礼，这五种美德正是教人正心、修身、治家、安邦定国、平定天下的道理；如果肯于遵从这五种美德，这正是立身、成就功名的基础。

【译文】道、德、仁、义、礼五者，本为一体，不可分离。

道者，人之所蹈，使万物不知其所由。

【注解】注曰：道之衣被万物，广矣，大矣。一动息，一语默，一出处，一饮食。大而八荒之表，小而芒芥之内，何适而非道也？仁不足以名，故仁者见之谓之仁；智不足以尽，故智者见之谓之智；百姓不足以见，故日用而不知也。

王氏曰：天有昼夜，岁分四时。春和、夏热、秋凉、冬寒；日月往来，生长万物，是天理自然之道。容纳百川，不择净秽。春生、夏长、秋盛、冬衰，万物荣枯各得所宜，是地利自然之道。人生天、地、君、臣之义，父子之亲，夫妇之别，朋友之信，若能上顺天时，下察地利，成就万物，是人事自然之道也。

【古注白话解】宋·张商英注：「大道」涵容包覆宇宙万物，广大无边。人们的行动或休息，言语或沉默，外出或居家，喝水或吃饭，大到八方之外，小到微尘之内，哪里不是道呢？用「仁」字不足以定义它，所以仁爱的人把大道理解为仁爱之道，用「智」字也不足

以完全地表达它，所以有智慧的人把大道理解为智慧，普通百姓也一样不足以体悟它，所以

大家虽然时时在大道之中，却从来不知道有大道。

清·王氏注：天有昼夜及春夏秋冬四时的变化规律，春天和煦、夏天炎热、秋天凉

爽、冬天寒冷，太阳月亮来来往往，万物自然生长，这是天理自然之道。大地容纳所有河

流，不管它是清澈的还是污浊的。春天出生，夏天长高，秋天兴旺成熟，冬天衰亡，大地万

物的茂盛或枯萎，都各自恰如其分地得到它们应该得到的，这是地利自然之道。人类有天与

地，君与臣的道义，父与子的亲情，夫与妇的不同，朋友间的诚信。如果能够向上体察并顺

应天理自然的时序，向下体察并顺应地理的自然之道，以造就万物的自然发展，这是人事自

然之道。

【译文】道，是一种自然规律，人人都在遵循着自然规律，自己却意识不到这一

点，自然界万事万物亦是如此。

德者，人之所得，使万物各得其所欲。

【注解】注曰：有求之谓欲。欲而不得，非德之至也。求于规矩者，得方圆而已矣；求于

权衡者，得轻重而已矣。求于德者，无所欲而不得。君臣父子得之，以为君臣父子；昆虫草木得

之，以为昆虫草木。大得以成大，小得以成小。迩之一身，远之万物，无所欲而不得也。

王氏曰：阴阳、寒暑运在四时，风雨顺序，润滋万物，是天之德也。天地草木各得所产，

飞禽、走兽，各安其居，山川万物，各遂其性，是地之德也。讲明圣人经书，通晓古今事理。安

居养性，正心修身，忠于君主，孝于父母，诚信于朋友，是人之德也。

宋·张商英注：有所希求叫做欲望。有希求却不能满足，这是道德未能达到极致的缘故。从做事的规矩中求，所得到的是事物的方形和圆形（指代事物的运行规律）罢了；从事物的轻重中求，所得到的是事物的轻重缓急罢了。而从德中求，则没有什么希求不能实现。君臣、父子之间有了德，则得以成为君臣、父子的模范关系；昆虫、草木之间有了德，则得以成为昆虫、草木。大的有了德，从而成就其大，小的有了德，从而成就其小。

近到自身，远到万物，没有希求不能得以实现的。

清·王氏注：阴阳变化、四季寒暑，刮风下雨，滋润万物，这是天的德行。天下的草木各自得以产出自己的产出，飞禽走兽各自平静地生存在各自的领地，山川万物各自如其本性地存在，这是地的德行。对前代圣贤经典能够明理，并进行解释、传播、通晓、掌握古今事情的道理，安居养性，陶冶心性改良行为，对君主忠诚，对父母孝顺，对朋友诚实守信，这是人的德行。

【译文】

德，即是获得，依德而行，可使一己的欲求得到满足，自然界万事万物也是如此。

仁者，人之所亲，有慈惠恻隐①之心，以遂其生成。

【注解】

注曰：仁之为体如天，天无不覆；如海，海无不容；如雨露，雨露无不润。慈惠恻隐，所以用仁者也。仁非亲亲于天下，而天下自亲之。无一夫不获其所，无一物不获其生。

《书》曰："鸟、兽、鱼、鳖咸若。"《诗》曰："敦彼行苇，牛羊勿践履。"其仁之至也。

王氏曰："己所不欲，勿施于人。"若行恩惠，人自相亲。责人之心责己，恕己之心恕

人。能行义让，必无所争也。仁者，人之所亲，恤孤念寡，周急济困，是慈惠之心；人之苦楚，思与同忧；我之快乐，与人同乐，是恻隐之心。若知慈惠、恻隐之道，必不肯妨误人之生理，各遂艺业、营生、成家、富国之道。

【古注白话解】宋·张商英注：仁爱的本体如同上天，上天没有覆盖不到的地方；如同大海，大海没有不能容纳的东西；如同雨露，雨露没有滋润不了的万物。慈爱恩惠、恻隐同情之心，这是应用仁爱的具体手段。虽然施仁者不是刻意去亲近万众，而天下万众无不自觉自愿地亲近他。没有一个人不获得让他安乐的地方，没有一物不让它享尽天年。《尚书》上说："鸟兽鱼鳖都能随顺它们的天性享尽天年。"《诗经》里说："那路旁丛生的苇草，不要放牧牛羊去践踏它。"这大概就是仁爱的极致了吧。

清·王氏注：自己不愿意接受的，就不强加给别人。如果人人之间都互相帮助，那么人们自然互相亲近。用要求他人的标准来要求自己，用宽恕自己的标准来宽恕他人。重义气、多容让，所以不与人争执。有仁德的人是人们所乐于亲近的人，怜悯孤儿寡妇等孤独无依之人，周济其困难，这是仁慈贤惠之心；他人的苦恼就是自己的苦恼，自己的快乐则与他人共享，这是恻隐之心；具有这种性格的人，一定不会妨碍他人的健康生活方式，让人人都有各自的职业、营生，由此而治理好宗族，乃至安邦定国。

【注释】①恻隐：对受苦难的人表示同情；心中不忍。

【译文】仁，是人所独具的仁慈、爱人的心理，人能关心、同情人，各种善良的愿望和行动就会产生。

义者，人之所宜，赏善罚恶，以立功立事。

【注解】注曰：理之所在，谓之义；顺理决断，所以行义。赏善罚恶，义之理也；立功立事，义之断也。

王氏曰：量宽容众，志广安人；弃金玉如粪土，爱贤善如思亲；常行谦下恭敬之心，是义者人之所宜道理。有功好人重赏，多人见之，也学行好；有罪歹人刑罚惩治，多人看见，不敢为非，便可以成功立事。

【古注白话解】宋·张商英注：道理所在的地方叫做义，依据道理而进行决断，这就是所谓的义行。奖善惩恶，是义的道理。建立功劳、成就事业，是义的决断。

清·王氏注：心怀宽广，就能容纳众人；志向远大，就会让众人安宁，轻视金钱如粪土，珍惜人才如同思念亲人；常有一颗谦卑、恭敬的心，这些就是有义气的人之所以被众人乐于接受。有人做了好事，就重赏他，那么他人也学着做好事，有歹人做坏事，就惩治他，那么他人也不敢为非作歹。这样便可以建立功劳、成就事业。

【译文】义，是人所认为符合某种道德观念的行为，人们根据义的原则奖善惩恶，以建立功业。

礼者，人之所履，夙兴夜寐①，以成人伦之序。

【注解】注曰：礼，履也。朝夕之所履践而不失其序者，皆礼也。言、动、视、听，造次

必于是，放、僻、邪、侈，从何而生乎？

王氏曰：大抵事君、奉亲，必当进退，承应内外，尊卑须要谦让。恭敬侍奉之礼，昼夜勿怠，可成人伦之序。

【古注白话解】宋·张商英注：礼，就是践行的方式。人们从早到晚都身体力行而不曾丧失的秩序，这些都是礼仪。人的一言一行、一看一听，哪怕在仓促之时，其心也必定守在「礼」上，那么又怎么会肆意为非作歹呢？

清·王氏注：大体而言，服侍君王、侍奉父母，应当遵守进退的礼仪。而家里家外、长辈晚辈的应对上，则应谦虚礼让。恭敬尊重、躬行这种侍奉礼仪，早晚都不懈怠，这样就可以形成人伦的秩序。

【注释】①夙，早；兴，起来；寐，睡。早起晚睡。形容非常勤奋。出自《诗经·卫风·氓》：「夙兴夜寐，靡有朝矣。」

【译文】礼，是规定社会行为的法则，规范仪式的总称。人人必须遵循礼的规范，兢兢业业，夙兴夜寐，按照君臣、父子、夫妻、兄弟等人伦关系所排列的顺序行事。

夫欲为人之本，不可无一焉。

【注解】注曰：老子曰：「失道而后德，失德而后仁，失仁而后义，失义而后礼。」失者，散也。道散而为德，德散而为仁，仁散而为义，义散而为礼。五者未尝不相为用，而要其不

散者，道妙而已。老子言其体，故曰：「礼者，忠信之薄而乱之首。」黄石公言其用，故曰：

「不可无一焉。」

王氏曰：道、德、仁、义、礼此五者是为人，合行好事；若要正心、修身、齐家、治国，

不可无一焉。

【古注白话解】宋·张商英注：《老子》中说：「大道散失了，然后才有德，德散失了然后才有仁，仁散失了然后才有义，义散失了然后才有礼。」失是失去、散失的意思。大道散失了从而为德，德散失了从而为仁，仁散失了从而为义，义散失了从而为礼。道、德、仁、义、礼这五个方面未尝不是彼此之间相互体现，而如果要它不散失的关键，则在于大道的神妙。《老子》强调的是大道的本体，所以才说：「礼这东西，标志着忠信的不足，而且也意味着祸乱的萌芽。」黄石公则强调大道的功用，所以才说：「这五种美德是缺一不可的。」

清·王氏注：道、德、仁、义、礼，这五种美德是为人处世的根基，为人应该多行好事。如果想要正心、修身、治家、安邦定国，这五者更是缺一不可。

【译文】这五个条目是做人的根本，缺一不可的。

贤人君子，明于盛衰之道，通乎成败之数；审乎治乱之势，达乎去就之理。

【注解】注曰：盛衰有道，成败有数；治乱有势，去就有理。

王氏曰：君行仁道，信用忠良，其国昌盛，尽心而行；君若无道，不听良言，其国衰败，

可以退隐闲居。若贪爱名禄，不知进退，必遭祸于身也。能审理、乱之势，行藏必以其道，若达去，就之理，进退必有其时。参详国家盛衰模样，君若圣明，肯听良言，虽无贤辅，其国可治；君不圣明，不纳良言，疏远贤能，其国难理。见可治，则就其国，竭力而行；若难理，则退其位，隐身闲居。有见识贤人，要省理、乱道理、去、就动静。

【古注白话解】 宋·张商英注：兴盛或衰败，这是有一定道理的；成功或失败，这是有一定时势规律的，安定或纷乱，这是有一定趋势的；退隐或就任，这是有一定原则的。

清·王氏注：君主施行仁政，任用忠臣良将，国家就会繁荣昌盛，那么就可以退隐闲居。如果贪爱功名利禄，不懂得进退，那么一定会有祸患临身。如果能看清社会安定与纷乱的形势，那么其入仕或隐居都会依照此形势而定；如果能懂得任职或退隐的原则，那么其就任或退隐都会符合恰当的时机。

思量国家是强盛还是衰败的？君王如果英明，能听善意的谏言，那么即使没有贤臣的辅佐，他的国家也能够治理好；君王如果不英明，不能采纳善言，反而疏远有德有才的人，他的国家就难以治理。看到此国可以治理，那么就在他的国家任职，尽力做事。有见识的贤人，要悟到安定与动乱的道理，从而做好退隐或任职的安排。

【译文】 贤明能干的人物，品德高尚的君子，都能看清国家兴盛、衰弱、存亡的道理，通晓事业成败的规律，明白社会政治修明与纷乱的形势，懂得隐退仕进的原则。

故潜居抱道，以待其时。

【注解】注曰：道犹舟也，时犹水也；有舟楫之利而无江河以行之，亦莫见其利涉也。

王氏曰：君不圣明，不能进谏、直言，其国衰败。事不能行其政，隐身闲居，躲避衰乱之亡；抱养道德，以待兴盛之时。

【古注白话解】宋·张商英注：大道，就像船只一样；时势，就像水流一样。有了船只，却没有江河之水，那么自然就知道此路不通了。

清·王氏注：如果君主不英明，听不进忠言和真话，那么该国必然日渐衰败。既然不能行使自己的政治理想，那么就不如退隐闲居，躲避动乱的时代，而修养自己，等待重兴的时机。

【译文】因此，当条件不适宜之时，都能默守正道，甘于隐伏，等待时机的到来。

若时至而行，则能极人臣之位；得机而动，则能成绝代之功；如其不遇，没身而已。

【注解】注曰：养之有素，及时而动；机不容发，岂容拟议者哉？

王氏曰：君臣相遇，各有其时。若遇其时，言听事从，立功行正，必至人臣相位。如魏征初事李密之时，不遇明主，不遂其志，不能成名立事；遇唐太宗圣德之君，言听事从，身居相位，名香万古，此乃时至而成功。事理安危，明之得失；临时而动，遇机会而行。辅佐明君，必

施恩布德，理治国事，当以恤军、爱民，其功足高，同于前代贤臣。不遇明君，隐迹埋名，守分闲居；若是强行谏诤，必伤其身。

【古注白话解】宋·张商英注：养道在于平时，一旦遇到机缘就可乘势而动。时机在电光火石之间，哪里允许你猜度思量呢？

清·王氏注：君王和臣僚的相遇，需要时机的配合。如果遇上合适的时机，君王对臣僚言听计从，就能建立功名，成为国家股肱之臣。比如魏徵开始跟随李密的时候，因为没有遇到明主，所以不能建立功业。直到遇到唐太宗，对他言听计从，官居相位，千古流芳。这就是时机到了而功成名就的例子。根据事理来判断安危，就可以知晓得失；于是随着时势的变化而行动，遇到好的机会就可以施展自己的才华了。辅佐明君，一定要施恩德于万民；治国理政，应当体恤军民。如此就足以比肩前代贤臣了。如果没有遇到明君，就应该隐迹埋名，闲居修身。如果强行推行自己的主张，一定会受到伤害。

是以其道足高，而名重于后代。

【注解】注曰：道高则名垂于后而重矣。

王氏曰：识时务、晓进退，远保全身，好名传于后世。

【译文】一旦时机到来而有所行动，常能建功立业位极人臣。如果所遇非时，也不过是淡泊以终而已。

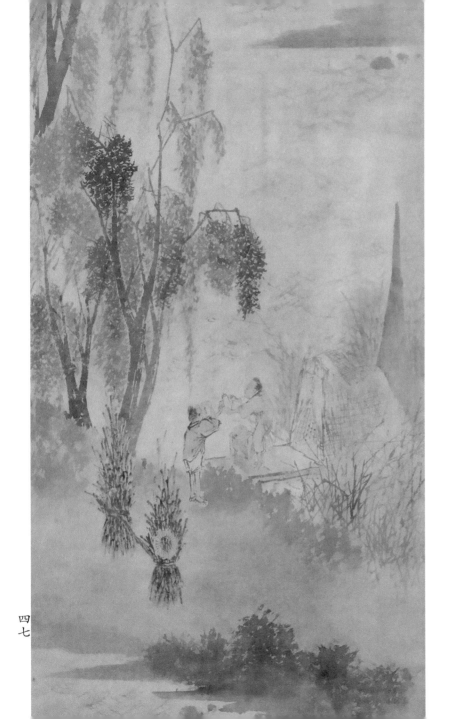

【古注白话解】宋·张商英注：道德如果高尚，那么名声就会流传后代而且备受尊重了。

清·王氏注：知晓形势的变化，遵循任职或退隐的原则，那么在乱世中会保全自己，在治世中会名传后世。

【译文】因此，像这样的人物常能树立极为崇高的典范，名重于后世。

正道章第二

註曰道不可以非正

德足以懷遠

註曰懷者中心悅而誠服之謂也

信足以一異義足以得眾

註曰有行有為而眾人宜之則得乎眾人矣

才足以鑒古明足以照下此人之俊也行足以為儀表

智足以決嫌疑

註曰決嫌疑之際非智不決

信可以使守約廉可以使分財此人之豪也守職而不

廢

　　註曰孔子為委吏乗田之職是也

處義而不回

　　註曰迫於利害之際而確然守義者此不回也

見嫌而不苟免

　　註曰周公不嫌於居攝召公則有所嫌也孔子不

　　嫌於見南子子路則有所嫌也居嫌而不苟免其

惟至明乎

見利而不苟得此人之傑也

註曰俊者峻於人也豪者高於人傑者傑於人有

德有信有義有才有明者俊之事也有行有智有

信有廉者豪之事也至於傑則才行足以明之矣

然傑勝於豪豪勝於俊也

正道章第二

【注解】注曰：道不可以非正。

王氏曰：不偏其中，谓之正；人行之履，谓之道。此章之内，显明英俊、豪杰，明事顺理，各尽其道，所行忠、孝、义的道理。

【古注白话解】宋·张商英注：大道不可以歪曲偏斜。

清·王氏注：不偏离中正，就是正。人们走的路，就是道。本章内，展现了英俊豪杰之士应如何通晓事理，并按照各自的本分来践行忠诚、孝顺、义气的道理。

【题解】本章紧接上章之后，论述做人的正道。有德君子胸怀大志，当德、才、学不可或缺。信义才智、襟怀气魄、眼光手段兼优，如此者，乃为人中龙凤、世间俊杰。这才是做人的正道，也是成就功名事业的坦途。黄石公将人才分为「俊、豪、杰」三品。

德足以怀远。

【注解】注曰：怀者，中心悦而诚服之谓也。

王氏曰：善政安民，四海无事；以德治国，远近咸服。圣德明君，贤能良相，修德行政，礼贤爱士，屈己于人，好名散于四方，豪杰若闻如此贤义，自然归集。此是德行齐足，威声伏远道理。

【古注白话解】宋·张商英注：怀，是心中欢喜并诚心信服的意思。

清·王氏注：施行仁政，国家太平无事，百姓安居乐业。以德治国，远近的诸侯百姓都会臣服。有道德的明君，再配合贤良能干的臣僚，自然修身养德，宽政爱民，礼贤下士，谦虚忍让、尊重他人。如此则名声远扬，四方的豪杰听到有这样贤明仁义的地方，自然就会过来归附。这就是美德与行为都完备了，自然使远方的人心悦诚服地归顺。

【译文】品德高尚，则可使远方之人前来归顺。

信足以一异，义足以得众。

【注解】注曰：有行有为，而众人宜之，则得乎众人矣。

【注】王氏注：天无信，四时失序；人无信，行止不立。人若志诚守信，乃立身成名之本。君子寡言，言必忠信，一言议定再不肯改议、失约。有得有为而众人宜之，则得乎众人心。一异者，言天下之道一而已矣，不使人分门别户。赏不先于身，利不厚于己，喜乐共用，患难相恤。如汉先主结义于桃园，立功名于三国，唐太宗集义于太原，成事于隋末，此是义足以得众道理。

【古注白话解】宋·张商英注：有行动有作为，而且众人对此感到正当合理，那么就会博得众人拥护。

清·王氏注：上天如果失去信用，四季就会错乱；人如果没有信用，就不可能有所建树。人如果能诚实守信，这是立身成名的根本。君子因为守信所以很少做出承诺，但一旦做出承诺必然守信，说出口的就再不会改约、失约。有所得有作为，而且众人对此感到正当合

理，那么自然就会得到众人的拥护了。「一异」的意思是说，大道是一体的，不必让人分门别户。奖赏时让别人优先于自己，得利时自己不过多占有。有福乐之事则大家同享，有患难之事则体恤他人。如同三国时期蜀汉的刘备与关羽、张飞桃园结义，终于在三国时成就功名。唐朝的唐太宗李世民在太原广行仁义，终于在隋末成就大业。这就是以信义得到民众拥护的道理。

才足以鉴古，明足以照下，此人之俊也。行足以为仪表，智足以决嫌疑。

【注解】

注曰：嫌疑之际，非智不决。

【译文】

诚实不欺，可以统一不同的意见。合乎道义，可以得到部下群众的拥戴。

王氏曰：古之成败，无才智，不能通晓今时得失；不聪明，难以分辨是非。才智齐足，必能通晓时务，聪明广览，可以详辨兴衰。若能参审古今成败之事，便有鉴其得失。天运日月，照耀于昼夜之中，无所不明；人聪耳目，听鉴于声色之势，无所不辨。居人之上，如镜高悬，一般人之善恶，自然照见。在上之人，善能分辨善恶，别辨贤愚；在下之人，自然不敢为非。能行此五件，便是聪明俊毅之人。德行存之于心，仁义行之于外。但凡动静其间，若有威仪，是形端表正之礼。人若见之，动静安详，行止威仪，自然心生恭敬之礼，上下不敢怠慢。自知者明，知人者智。明可以鉴察自己之善恶，智可以详决他人之嫌疑。聪明之人，事奉君王，必要省晓嫌疑道理。若是嫌疑时分却近前，行必惹祸患怪怨，其间管领勾当，身必不安。若识嫌疑，便识进退，自然身无祸也。

【古注白话解】

宋·张商英注：遇到困惑、有嫌疑的事情时，若无智慧则不能决断。

清·王氏注：参考古人成功与失败的事件，如果没有才智，就不能通晓判断如今的成功或失败；如果不够聪明，就难以分辨是非。才智双全，必能明了当下的现状；聪明广闻，可以预判当下的兴衰成败。如果参考古今那些成败的史迹，就能判断他们的得失之处。天空中有日月在昼夜照耀，于是没有什么东西不被照见的。人如果耳聪目明，体察形势的转变，也同样没有什么东西是不被辨析的。身居高位，如同镜子挂在高处，普通人的善恶自然能够看得见了。身居高位的人如能明辨是非善恶和人的贤良愚昧，底下的人自然就不敢为非作歹了。

德行高洁，恪守信用、处事公义、才华出众、智慧明达，具备这五种美德的，就是聪明俊毅之人。德行在于人心之内，仁义自然体现于外在，举手投足自然得体，这自然合乎端正之礼仪。其举止从容安详、落落大方，他人见到了，自然心生恭敬，无论上下无人会怠慢他。自知的人是明理的，能了解他人的人则是智慧的。明理，所以能够省悟鉴察到自己的善恶。智慧，所以能够决断他人是否存在嫌疑。聪明的人侍奉君王，一定要明白避嫌的道理。如果正被君主猜忌嫌疑，还要过于主动地近前做事，那么一定会惹上祸患、遭受责难。在治理实施的过程中，自己一定身心不安。如果明白避嫌的道理，便知道此时是该做事还是该暂时回避，如此自然不会受到伤害。

信可以使守约，廉可以使分财，此人之豪也。

【注解】注曰：孔子为委吏、乘田之职是也。

【译文】才识杰出，可以借鉴历史；聪明睿智，可以知众而容众。这样的人，可以称他为人中之俊。这样的人行为端正，可以为人表率。足智多谋，可以决断嫌疑。

王氏曰：诚信，君子之本；守己，养德之源。若有关系机密重事，用人其间，选拣身能志诚，语能忠信，共与会约，至于患难之时，必不悔约、失信。掌法从其公正，不偏于事；主财守其廉洁，不私于利。肯立纪纲，遵行法度，财物不贪爱。惜行止，有志气，必知羞耻；此等之人，掌管钱粮，岂有虚废？若能行此四件，便是英豪贤人。

【古注白话解】宋·张商英注：孔子曾经担任掌管过粮仓、管理畜牧的小官，就是一个典范。

清·王氏注：诚信是君子的根本，安守本分是培养品德的源泉。如果有机密的重大事情，就需要挑选进行为态度志诚、言谈忠实守信的人，一起参加机密会议，订立盟约。一旦有了患难，他一定不会毁约、失信。执掌法律的人要公正，没有偏心。掌管财务的人要廉洁，不存个人私心。能够制定规则，遵行法度，不贪爱财物。有操守、有志气的人，必定知道羞耻，这样的人掌管钱财、粮食，怎会有虚假耗费？行为端正，足智多谋，忠诚守信，廉洁公正，如果能把上述这四点做好，就是英豪贤人。

【译文】天无信，四时失序，人无信，行止不立。如果能忠诚守信，这是立身成名之本。君子寡言，言而有信，一言议定，再不肯改议、失约。是故讲究信用，可以守约而无悔。廉洁公正，且疏财仗义。这样的人，可以称他为人中之豪。

守职而不废，处义而不回。

【注解】注曰：迫于利害之际而确然守义者，此不回也。

王氏曰：设官定位，各有掌管之事理。分守其职，勿择干办之易难，必索尽心向前办。不该管干之事休管，逞自己之聪明，强揽览而行为之，犯分合管之事；若不误了自己上名爵，职位必不失废。避患求安，生无贤易之名；居危不便，死尽效忠之道。侍奉君王，必索尽心行政；遇患难之际，竭力亡身，宁守仁义而死也，有忠义清名，避仁义而求生，虽存其命，不以为美。故曰：有死之荣，无生之辱。临患难效力尽忠，遇危险心无二志，身荣名显。快活时分，同共受用，事急、国危，却不救济，此是忘恩背义之人，君子贤人不肯背义忘恩。如李密与唐兵阵败，伤身坠马倒于涧下，将士皆散。恐矢射所伤其主，唯王伯当一人在侧，伏身于李密之上，后被唐兵乱射，君臣叠尸忠臣不侍二主，吾宁死不受降。王伯当曰：汝可受降，免你之死。伯当曰：死于涧中。忠臣义士，患难相同，临危遇难，而不苟免。王伯当忠义之名，自唐传于今世。

是义无反顾。

【古注白话解】宋·张商英注：尽忠职守，在利害相逼迫的时候依然坚持正义，这就

清·王氏注：设立官职，彼此各有掌管的事情。安守自己的本职工作，不挑剔公事是简单还是难办，都尽心尽力去办理。不该管的事情就不要管，不要逞小聪明，勉强参与搅在自己手里去实施，触犯了不该管的事情。否则就耽误了自己的上升，职位，也就不会失去了。

躲避灾患而偷安，活着时不会有贤良的声名远播。遇到危险和困难，竭尽全力而奋不顾身，宁可心存仁义而死，也会有一个「忠义」的美名流传。躲避仁义而苟且偷安，虽然能保存性命，却并非美善。所以说，宁要死后的荣耀，不要偷生的耻辱。

侍奉君王，一定要尽心尽力办理政事，遭遇忧患的时候，竭尽全力以尽忠，遇到危险没有逃避的想法，就会一生荣耀，声名显达。

遇到患难时竭尽全力以尽忠，事情危急、国家危难之时，却不来救济，这是忘恩负义的人。君子贤快乐的时候一同享受，

人不愿意忘恩负义，比如隋末时，瓦岗军首领李密和唐军作战失败了，受伤落马掉到水沟里，将领和士兵都跑散了，只剩下王伯当一人还在身旁。唐朝将领喊道："你投降吧，可免你不死。"王伯当却说："忠臣不侍奉第二个主人，我宁死也不投降。"他担心箭矢会伤害李密的身体，就自己趴在李密身体上。后来被唐军乱箭齐射，君臣二人身体相叠，都死在水沟里。忠臣义士，在遭遇祸患时与平日享福时并没有不同，遇到患难时并不强求免于被害。王伯当忠义之名，从唐朝一直流传至今。

【译文】恪尽职守，而无所废弛。坚守道义，而不改初衷。

见嫌而不苟免①。

【注解】注曰：周公不嫌于居摄，召公则有所嫌也；孔子不嫌于见南子，子路则有所嫌也。居嫌而不苟免，其惟至明乎！

【古注白话解】宋·张商英注：周公不以摄政地位为嫌疑，而召公却有所嫌疑了。孔子不以会见南子为嫌疑，子路却嫌疑孔子了。居于嫌疑地位而不苟且回避，大概只有极高明的人才能做到吧！

【注释】①嫌：猜忌，猜疑。苟免：苟且免于损害。

【译文】遇到猜疑，仍能坚持做自己认为正确的事，不会为了免于损害而苟且不做。

五八

【注解】 注曰：俊者，峻于人也；豪者，高于人；杰者，桀于人。有德、有信、有义、有明者，俊之事也。有行、有智、有信、有廉者，豪之事也。至于杰，则才行足以名之矣。

然，杰胜于豪，豪胜于俊也。

王氏曰：名显于己，行之不公者，必有其殃，利荣于家，得之不义者，必损其身。事虽利己，理上不顺，勿得强行。财虽荣身，违碍法度，不可贪爱。能行此四件，便是人士之杰也。诸葛武侯、贤善君子，顺理行义，仗义疏财，必不肯贪爱小利也。

诸葛武侯、狄梁，公正人之杰也。武侯处三分偏安，敌强君庸，危难疑嫌莫过如此。梁公处周唐反变、奸后昏主，危难嫌疑莫过于此。为武侯难，为梁公更难，谓之人杰，真人杰也。

【古注白话解】 宋·张商英注：「俊」，指的是才能超越他人的人；「豪」，指的是见识能力高于他人的人；「杰」，指的是严峻超越他人的人。有道德、有诚信、讲公义、有才干、善明察的人，是「俊」。有作为、有智慧、有诚信、有廉耻，这样的人算是「豪」。至于「杰」，则有才干又有作为就可以了。然而比较而言，「杰」比「豪」更胜，而「豪」比「俊」更胜一筹。

清·王氏注：声名显达但做事不公的人，一定会有灾殃。家庭富裕，但却是靠得来的不义之财，那么一定会损害到自身。事情虽然有利于自己，但却不合道理，那就不要勉强去做。财物虽然可以让此身更舒适，但如果有违法度，就不可以贪爱。能做到上述这四点的人就是人中之杰。贤明善良的君子，做事合乎道理，仗义疏财，必定不肯贪恋小利。

狄仁杰，就是公平正直的人中之杰。诸葛亮处于天下三分的蜀汉，偏安于蜀地之时，当时敌

人强大而君主平常，其危难和嫌疑莫过于此。而狄仁杰则处在武周、李唐国号更迭的时期，皇后奸诈国主昏庸，其危难和嫌疑莫过于此。做诸葛亮难，做狄仁杰更难，称他们是人杰，真是真正的人杰啊。

【注释】

①苟得：意指以不正当的手段而取得。

【译文】利字当头，懂得不悖理苟得。这样的人，可以称为人中之杰。

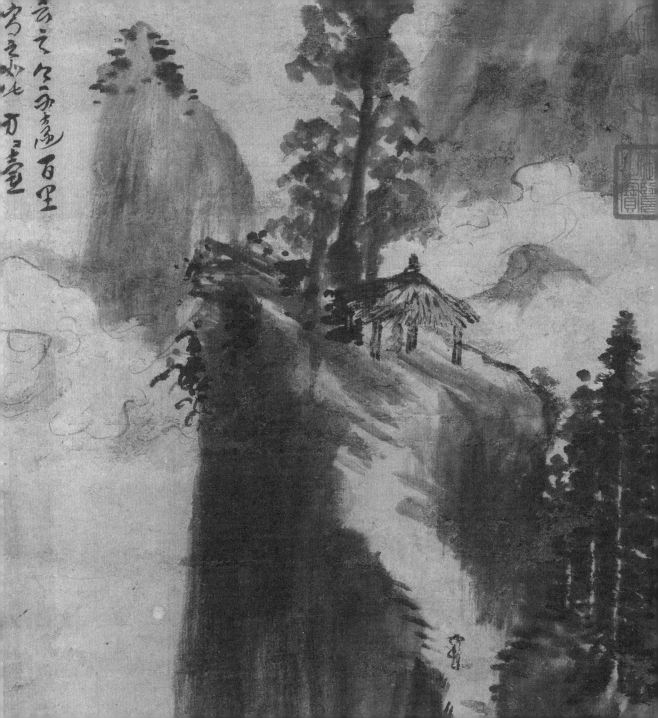

求人之志章第三

註曰志不可以妄求

絕嗜禁欲所以除累

註曰人性清靜本無係累嗜欲所牽捨己逐物

抑非損惡所以禳過

註曰禳猶祈禳而去之也非至於無抑惡至於無

損過可以無禳爾

敗酒闕色所以無污

註曰色敗精精耗則害神酒敗神神傷則害精

避嫌遠疑所以不誤

註曰於迹無嫌於心無疑事不惧爾

博學切問所以廣知

註曰有聖賢之質而不廣之以學問弗勉故也

高行微言所以修身

註曰行欲高而不屈言欲微而不張

恭儉謙約所以自守深計遠慮所以不窮

註曰管仲之計可謂能九合諸侯矣而窮於王道

商鞅之計可謂能强國矣而窮於仁義弘羊之計

可謂能聚財矣而窮於養民凡有窮者俱非計也

親仁友直所以扶顛

註曰聞譽而喜者不可以得友也

近恕篤行所以接人

註曰極高明而道中庸聖賢之所以接人也高明

者聖賢之所獨中庸者衆人之所同也

任材使能所以濟務

註曰應變之謂材可用之謂能材者任之而不可

使能者使之而不可任此用人之術也

彈惡斥讒所以止亂

註曰讒言惡行亂之根也

推古驗今所以不惑

註曰因古人之迹推古人之心以驗方今之事豈

有惑哉

揆揆後度所以應卒

註曰執一尺之度而天下之長短盡在是矣倉卒

事物之來而應之無窮者揆度有數也

設變致權所以解結

註曰有正有變有權有經方其權有所不能行則

變而歸之於正也方其經有所不能用則權而歸

之於經也

括囊順會所以無咎

註曰君子語默以時出處以道括囊而不見其美

順會而不發其機所以免咎

橛橛梗梗所以立功孜孜淑淑所以保終

註曰橛橛者有所持而不可搖梗梗者有所立而

不可撓孜孜者勤之又勤淑淑者善之又善立功

莫如有守保終莫如無過也

求人之志章第三

【注解】注曰：志不可以妄求。

王氏曰：求者，访问推求；志者，人之心志。此章之内，谓明贤人必求其志，量材受职，立纲纪、法度、道理。

【古注白话解】清·王氏注：「求」，就是访问推求的意思；「志」，就是人的心志。此章中，说明贤明的人一定要准确确定自己的志向，根据才能接受职务，树立法律、制度、规章。

宋·张商英注：志愿是不可以随意乱求的。

【题解】本章承接上章继续论述君子应该如何加强自身的道德、品质、能力等诸多方面的素养。所谓志，就是指志气、信念、抱负。要实现人生的抱负，就要磨砺意志、修炼品德、增长见识。每句格言都语重心长，包含着前人的经验教训，值得反复涵泳。

绝嗜禁欲，所以除累。

【注解】注曰：人性清净，本无系累；嗜欲所牵，舍己逐物。

王氏曰：远声色，无患于己；纵骄奢，必伤其身。虚华所好，可以断除；贪爱生欲，可以禁绝，若不断除色欲，恐蔽塞自己。聪明人被虚名、欲色所染污，必不能正心，洁己；若除所好，心清志广，；绝色欲，无污累。

【古注白话解】

宋·张商英注：人的本性是清净的，本来没有什么俗情系缚，但由于被嗜好和欲望所牵引，结果就抛弃自身而追逐外物，被外物所迷惑、沾染了。

清·王氏注：远离声色犬马，自身就不会有祸患，骄横奢侈，一定会伤及自身。浮华不实的喜好应该断除，贪恋爱慕，则逐渐滋生欲望，所以应该禁绝。如果不能断除女色欲望，恐怕会让自心灵台蒙尘而受到污染。聪明人容易被虚名、欲望、女色所沾染，然后就不能正心、清净了。如果舍弃那些喜好，那么心性自然纯净，志向自然高远。除去女色欲望，就不会被其污染、系缚。

抑非损恶，所以禳①过。

【译文】杜绝不良的嗜好，禁止非分的欲望，这样可以免除各种牵累。

【注解】注曰：禳，犹祈禳而去之也。非至于无，抑恶至于无，损过可以无禳尔。

王氏曰：心欲安静，当可戒其非为；身若无过，必以断除其恶。非理不行，非善不为；不行非理，不为恶事，自然无过。

【古注白话解】

宋·张商英注：禳，就如同通过祈祷而去除灾殃。过错消除，或者罪恶消除，过失减损了，就可以不用祷告去除灾殃了。

清·王氏注：内心渴望安宁平静，应该可以禁止自己做出不合道理的事；行为如果没有过失了，必定是因为已经断除了罪根。于是不合情合理的事就不做，不善的事也不做；不做不合情合理的事，不做邪恶的事，自然不会有过失了。

【注释】

①禳：祭名，指祈祷消除灾殃、去邪除恶之祭。

【译文】

抑制不合理的行为，减少邪恶的行径，这样可以避免过失。

贬酒阙色①，所以无污②。

【注解】

注曰：色败精，精耗则害神；酒败神，神伤则害精。

王氏曰：酒能乱性，色能败身。性乱，思虑不明；神损，行事不清。若能省酒、戒色，心神必然清爽分明，然后无昏聋之过。

【古注白话解】

宋·张商英注：女色伤人的精气，精气耗损就会让人的元神变弱、衰耗。饮酒伤害人的元神，元神受伤也会让人的精气不足、衰弱。

清·王氏注：喝酒能迷乱心性，女色会伤害身体。心性迷乱，那么思虑就不清明；元神衰弱，那么做事就不清楚。如果能减少酒量、戒除女色，就必然心神清爽分明，自然不再有神志不清、做事昏昧的过错了。

【注释】

①贬：降低，减少。阙：同「缺」，控制，减少。

②污：污染，污点。

【译文】

减少饮酒，远离美色，如此不贪杯，不好色，可以保持身心高洁不被污染。

七〇

避嫌远疑，所以不误。

【注解】注曰：于迹无嫌，于心无疑，事乃不误尔。

王氏曰：知人所嫌，远者无危，识人所疑，避者无害，韩信不远高祖而亡。若是嫌而不避，疑而不远，必招祸患，为人要省嫌疑道理。

【古注白话解】宋·张商英注：在形迹上没有嫌疑，在人心中没有猜忌，做事就不会耽误了。

清·王氏注：知道别人会因为什么而犯嫌疑，那就躲得远一点，就不会招致危险。知道别人在怀疑什么，能够避嫌的人也没有祸害。韩信就是没有远离汉高祖，所以被害而死。如果已经惹上嫌疑了还不躲避，被人猜忌了还不远离，那就一定会招来祸患。做人要明白避嫌的道理。

博学切问，所以广知。

【译文】回避嫌疑，远离惑乱，这样可以不出错误。

【注解】注曰：有圣贤之质，而不广之以学问，弗勉故也。

王氏曰：欲明性理，必须广览经书，通晓疑难，当以遵师礼问。若能讲明经书，通晓疑难，自然心明智广。

【译文】广泛地学习，仔细地提出各种问题，这样可以丰富自己的知识。

高行微言，所以修身。

【注解】注曰：行欲高而不屈，言欲微而不彰。

王氏曰：行高以修其身，言微以守其道，若知诸事休夸说，行将出来，人自知道。若是先说却不能行，此谓言行不相顾也。聪明之人，若有涵养，简富不肯多言。言行清高，便是修身之道。

【古注白话解】宋·张商英注：品行要高尚而不媚俗，言语要精妙而非彰显自己。

清·王氏注：品行高尚以修身，言辞精妙以守道。如果明白什么道理，不要夸口，而是做出来，人们自然知道。如果是能说而不能行，这就是言行不一。聪明又有涵养的人，往往话语很少。言行清净高洁，这就是修身之道。

【译文】行为高尚，辞锋不露，这样可以修养身心、陶冶性情。

恭俭谦约，所以自守；深计远虑，所以不穷。

【注解】注曰：管仲之计，可谓能九合诸侯矣，而穷于王道；商鞅之计，可谓能强国矣，而穷于仁义；弘羊之计，可谓能聚财矣，而穷于养民；凡有穷者，俱非计也。

王氏曰：恭敬先行礼义，俭用自然常足；谨身不遭祸患，必无虚谬。恭、俭、谨、约四件

若能谨守依行，可以保守终身无患。所以，智谋深广，立事成功；德高远虑，必无祸患。人若深谋远虑，所以事理皆合于道，随机应变，无有穷尽。

【古注白话解】宋·张商英注：管仲足智多谋，然而他虽然使齐国九次召开诸侯盟会，但终究没有能成就王道；商鞅变法的计谋可谓够多了，然而他虽然能为汉武帝聚集财富，却不能多行仁义；桑弘羊的谋划也可以称得上是够多的了，然而他虽然能为汉武帝聚集财富，却不能养民。但凡有所缺陷的计谋，都不是真正的计谋。

清·王氏注：想要形成恭敬的风尚，首先要遵行礼义。想要物资不缺，节俭也是不可缺少的。想要不遭祸患，必然要谨慎言行，这些都不是虚言。恭敬、节俭、谨慎、简约这四种美德如果能谨慎坚守，依此践行，可以让自己终身无患。所以，智谋如果深远广大，做事就能够成功。道德高尚而又能高瞻远瞩深谋远虑，则一定不会有祸患。人如果能深谋远虑，那么事理都会符合大道。自然能随着时势的变化而灵活运用，没有穷尽之时。

【译文】恭敬、节俭、谦逊、简约，这样可以守身不辱；深谋远虑，这样可以不至于困危。

亲仁友直，所以扶颠。

【注解】注曰：闻誉而喜者，不可以得友直。

王氏曰：父母生其身，师友长其智。有仁义、德行贤人，常要亲近正直、忠诚、多行敬爱；若有差错，必然劝谏、提说此；结交必择良友，若遇患难，递相扶持。

【古注白话解】宋·张商英注：听到他人赞誉自己就高兴的人，不会得到正直的朋友。

清·王氏注：父母造就人的身体，老师朋友增长人的智慧。有仁义、有德行的贤人君子，应该经常亲近正直、忠诚的人，对他们多尊重、敬爱。这样当自己有了差错，他们就一定会规劝，说出你的错误之处。所以结交朋友一定要选择这样的有德之人，如果遭遇祸患了，也能互相扶持。

近恕笃行，所以接人。

【译文】亲近仁义之士，结交正直之人，这样可以在逆境中彼此扶持，互相帮助。

【注解】注曰：极高明而道中庸，圣贤之所以接人也。高明者，圣人之所独；中庸者，众人之所同也。

王氏曰：亲近忠正之人，学问忠正之道，恭敬德行之士，讲明德行之理。此是接引后人，止恶行善之法。

【古注白话解】宋·张商英注：极其高明却又大智若愚普普通通，这是圣人用来接引弟子的方法。高明，是圣人所特有的，普普通通，则是普通人所共有的。

清·王氏注：亲近忠诚正直的人，学习忠诚正直的道理；恭敬德行高尚的人，讲解说明道德品行的道理。这是接引后人，遏制丑恶，弘扬善行的方法。

【译文】为人尽量宽容，行为敦厚，这是待人处世之道。

任材使能，所以济物。

【注解】注曰：应变之谓材，可用之谓能。材者，任之而不可使；能者，使之而不可任，此用人之术也。

务。

如：汉高祖用张良、陈平之计，韩信、英布之能，成立大汉天下。

王氏曰：量才用人，事无不办，委使贤能，功无不成，若能任用才能之人，可以济时利

【古注白话解】宋·张商英注：善于应变的人，叫做「材」；能够效劳出力的人，叫用人的方法。

做「能」。「材」，可以委托他但不要驱使他；「能」，可以驱使他但不要委托他。这就是

事，事情没有不能成功的。如果能任用有才能的人，就可以挽救时局，开创有利局面。比如清·王氏注：根据才能来选用、使用人，事情没有不能办好的；委任贤能之人去办

汉高祖刘邦使用张良、陈平的计谋，使用韩信、英布的统帅才能，终于让汉朝一统天下。

【译文】任才使能，使人人能尽其才，这是用人成事之要领。

弹①恶斥谗，所以止乱。

【注解】注曰：谗言恶行，乱之根也。

王氏曰：奸邪当道，逞凶恶而强为；；谗佞居官，仗势力以专权，逞凶恶而强为；，不用忠良，其邦昏乱。仗势力专权，轻灭贤士，家国危亡；若能俦绝邪恶之徒，远去奸谗小辈，自然灾害不生，祸乱不作。

【古注白话解】宋·张商英注：谗言与恶行，这是祸乱的根源。

清·王氏注：奸险狡诈的人把持朝政，他们凶恶而且胡作非为，花言巧语谄媚别人的小人当官，就会仗着官威而专权。不任用忠正贤良的人，这个国家就会昏庸无道。仗着官威而专权，轻视迫害贤良之人，国家就走向灭亡。如果能根除邪恶之人，远离奸诈小人，自然灾祸都不会产生了。

【注释】

① 弹：批评，揭发。

【译文】揭发邪恶，斥退谗佞之徒，这样可以防止动乱。

推古验今，所以不惑。

【注解】注曰：因古人之迹，推古人之心，以验方今之事，岂有惑哉？

王氏曰：始皇暴虐行无道而丧国，高祖宽洪，施仁德以兴邦。古时圣君贤相，宜正心修身，能齐家治国平天下。今时君臣，若学古人，肯正心修身，也能齐家、治国、平天下。若将眼前公事，比并古时之理，推求成败之由，必无惑乱。

七六

【古注白话解】宋·张商英注：根据古人的史迹，探求古人的存心，以古代的事来推演、验证当今的事情，怎会有迷惑呢？

清·王氏注：秦始皇暴虐无道使国家灭亡；汉高祖宽宏大量，施行仁德而使国家兴盛。古代的圣明君王贤明宰相，矫正自己的心性，修正自己的行为，所以能治家治国安定天下。现在的君王臣僚，如果能学古人，肯于矫正自己的心性，修正自己的行为，就也能治家治国安定天下。如果能用现前的事来对比古人的事迹，推演判断其成功失败的原因，一定不会困惑。

先揆后度，所以应卒。

【译文】推求往古，验证当今，这样可以不受迷惑。

【注解】注曰：执一尺之度，而天下之长短尽在是矣。仓卒事物之来，而应之无穷者，揆度有数也。

王氏曰：料事于未行之先，应机于仓卒之际，先能料量眼前时务，后有定度所行事体。凡百事务，要先算计，料量已定，然后却行，临时必无差错。

【古注白话解】宋·张商英注：手中有一尺的长度标准，那么天下的长短都可以丈量了。突发事变到来时而能有多种对策，是因为心中有数的缘故。

清·王氏注：在事情还没有发生之前就有有预判有预案，所以才能在突发事件来临之时从容应变。先要能权衡判断眼前的局势，然后才能处置后来的事。一切事物，要先盘算清

楚，然后再去施行，这样在事到临头才不会有差错。

【译文】了解事态，心中有数，这样可以应付仓促事变。

设变致权，所以解结。

【注解】注曰：有正、有变、有权、有经。方其正，有所不能行，则变而归之于正也；方其经，有所不能用，则权而归之于经也。

王氏曰：施设赏罚，在一时之权变；辨别善恶，出一时之聪明。有谋智、权变之人，必能体察善恶，别辨是非。从权行政，通机达变，便可解人所结冤仇。

【古注白话解】宋·张商英注：有正常的情况，也有变通的法则；有一时的权变，也有万古不移的原则。当事情用常规的法则不能导正解决时，就用一时的变通方法而把它导正；用万古不移的原则不能解决时，就用权宜之计把它引导到万古不移的原则中来。

清·王氏注：赏罚的设置，取决于当下的灵活变通。辨别是非善恶，是出于一时的聪明机智。足智多谋而又能权宜变化的人，必定能体察善恶，判定是非。行使政务时能够变通，通权达变，就可以消除人们之间的误解仇恨。

【译文】采用灵活手法，施展权变之术，这样可以解决复杂的矛盾。

括囊①顺会，所以无咎。

【注解】

注曰：君子语默以时，出处以道，括囊而不见其美，顺会而不发其机，所以免咎。

王氏曰：口招祸之门，舌乃斩身之刀，若能藏舌缄口，必无伤身之祸患。为官长之人，不合说的却说，招惹怪责，合说不说，挫了机会。慎理而行，必无灾咎。

【古注白话解】

宋·张商英注：君子根据时势而发表言论或保持沉默，根据大道而行动或安处。缄默无言而不展现自己的长处，顺势随缘而不主动出击，所以能够免于灾祸。

清·王氏注：嘴巴是招致祸害的门户，舌头是招致丧生的砍刀。如果能缄默无言，一定不会有伤害自己的祸事临头。做官的人，不该说的却说，就会招致怪罪谴责；该说的却不说，就会失去机会。合理谨慎地做出反应，才会没有灾殃。

橛橛梗梗，所以立功；孜孜淑淑，所以保终。

【注释】

①括囊：出自《易·坤》。结扎袋口。亦喻缄口不言。

【译文】

心中有数，闭口不言，凡事能顺从时机，这样可以远离纠纷，免于灾祸。

【注解】

注曰：橛橛者，有所恃而不可摇；梗梗者，有所立而不可挠。孜孜者，勤之又勤；淑淑者，善之又善。立功莫如有守，保终莫如无过也。

七九

王氏曰：君不行仁，当要直言、苦谏；国若昏乱，以道摄正、安民。未行法度，先立纪纲；纪纲既立，法度自行。上能匡君、正国，下能恤军、爱民。心无私徇，事理分明，人若处心公正，能为敢做，便可立功成事。诚意正心，修身之本；克己复礼，养德之先。为官掌法之时，虑国不能治，民不能安，常怀奉政谨慎之心，居安虑危，得宠思辱，便是保终无祸患。

【古注白话解】宋·张商英注：「橛橛」，指的是有所依恃而不可动摇。「梗梗」，指的是有所建立而不可扰乱。「孜孜」，指的是非常勤勉的样子；「淑淑」，指的是美善上更加美善。建立功业没有比有操守有原则更好的了，保持善终没有比不犯过失更好的了。

清·王氏注：君主为政不仁，则应当直言相劝；国家如果昏乱了，则应该用大道来导归正途，使百姓安宁。在实施法律制度之前，应当首先树立规范秩序。规范秩序树立起来了，法律制度自然就可以行使了。对上能匡正君主、导正国家，对下能体恤军队、爱护百姓。心地无私，处事清楚分明，人如果用心公正，敢作敢为，就可建功立业。态度诚挚、内心端正，是修身的根本。约束自己、回复礼制，是涵养德性的开端。做官掌权的时候，担心的是国家不能治理，百姓不能安乐，时刻谨慎地办理政事，虽处在安定的环境中，也要想到可能产生的危难和祸害。虽然得到了荣誉，也要考虑到可能遭受的耻辱，这样就可以终身都没有祸患临头。

【译文】坚定不移，正直刚强，这样才能建功立业；勤勉惕励，心地善良，这样才能善始善终。

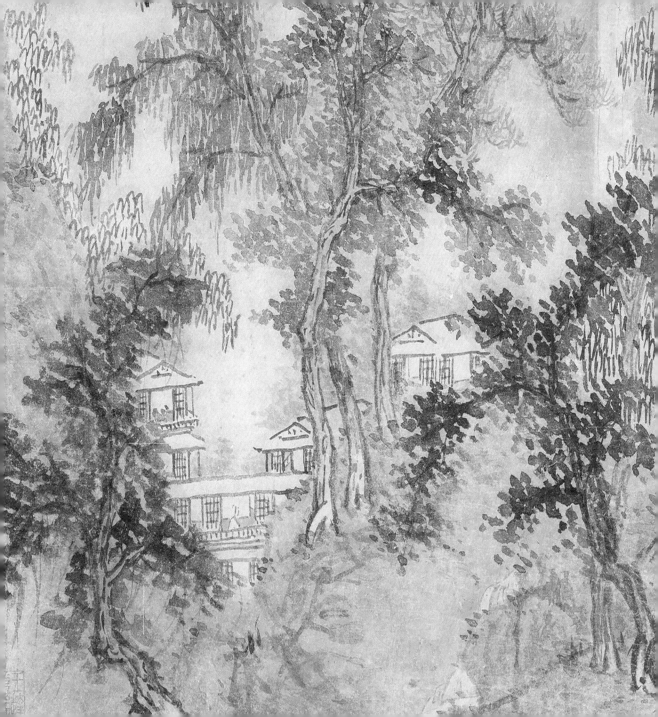

本德宗道章第四

註曰本宗不可以離道德

夫志心篤行之術長莫長於博謀

註曰謀之欲博

安莫安於忍辱

註曰至道曠夷何辱之有

先莫先於修德

註曰外以成物內以成已修德也

樂莫樂於好善神莫神於至誠

註曰無所不通之謂神人之神與天地參而不能

神於天地者以其不至誠也

明莫明於體物

註曰記曰清明在躬志氣如神如是則萬物之來

其能逃吾之照乎

吉莫吉於知足

註曰知足之吉吉之又吉

苦莫苦於多願

註曰聖人之道泊然無欲其於物也來則應之去

則無係未嘗有願也古之多願也莫如秦皇漢武

國則顧富兵則願彊功則願高名則願貴宮室則

願華麗姬嬪則願美艷四夷則願服神仙則願致

然而國愈貧兵愈弱功愈甲名愈鈍卒至於所求

不獲而遺恨狼狽者多願之所苦也夫治國者固

不可多願至於賢人養身之方所守其可以不約

乎

悲莫悲於精散

註曰道之所生之謂一純一之謂精精之所發之

謂神其潛於無也則無生無死無先無後無陰無

陽無動無靜其舍於形也則為明為哲為智為識

血氣之品無不禀受正用之則聚而不散邪用之

則散而不聚目淫於色則精散於色矣耳淫於聲

則精散於聲矣口淫於味則精散於味矣鼻淫於

臭則精散於臭矣散之於已其能久乎

病莫病於無常

不病乎

註曰天地所以能常久者以其有常人而無常其

短莫短於苟得

註曰以不義得之必以不義失之未有苟得而能

長也

幽莫幽於貪鄙

註曰以身狥物闇莫甚焉

孤莫孤於自恃

註曰桀紂自恃其才智伯自恃其彊項羽自恃其

勇王莽自恃其智元載盧杞自恃其狡自恃則氣

驕於外而善不入耳不聞善則孤而無功及其敗

天下爭從而亡之

危莫危於任疑

註曰漢疑韓信而任之而信幾叛唐疑李懷光而

任之而懷光遂逆

敗莫敗於多私

註曰賞不以功罰不以罪喜佞惡直親黨遠正小

則結匹夫之怨大則激天下之怒此多私之所敗

也

本德宗道章第四

【注解】注曰：言本宗不可以离道德。

王氏曰：君子以德为本，圣人以道为宗。此章之内，论说务本、修德、守道、明宗道理。

【古注白话解】宋·张商英注：如果说到根本宗旨，那么就不可以离开道德而谈。

清·王氏注：君子以德为根本，圣人以大道为宗旨。本章里，说明了注重根本、修养德性、持守道义、明了宗旨的道理。

【题解】本书以「原始」开篇，论述做人处世的根本和发端，接着以「正道」章论述君子应该走的人生大道，然后以「求人之志」论述君子的志向发展和修身之道。本章则继续展开论述成就人生的大道，阐明人生的根本在于道德。道之于物，无处不在，无时不有。深切体味天地之真谛，才能出神入化地运用到人道之中。

夫志心笃行之术，长莫长于博谋。

【注解】注曰：谋之欲博。

王氏曰：道、德、仁、智存于心；礼、义、廉、耻用于外；人能志心笃行，乃立身成名之本。如伊尹为殷朝大相，受先帝遗诏，辅佐幼主太甲为是。太甲不行仁政，伊尹临朝摄政，将太甲放之桐宫三载，修德行政，改悔旧过，伊尹集众大臣，复立太甲为君，乃行仁道。以此尽忠行

政贤明良相，古今少有人；若志诚正心，立国全身之良法。君不仁德圣明，难以正国安民。臣无善策良谋，不能立功行政。齐家治国，无谋不成。攻城破敌，有谋必胜。临事谋设，若有机变谋略，可以为师长。

【古注白话解】宋·张商英注：谋划策略一定要考虑得全面周到，并广泛地征求意见。

清·王氏注：大道、德行、仁爱、智慧，这些是隐藏在内心的，礼制、公义、廉洁、羞耻则体现在外在的行动上。人如果能坚定志向、诚笃践行，这就是安身立命的根本。比如伊尹是殷商朝的国相，受汤王遗命，辅佐年幼的君主太甲治理国政。而太甲不行仁政，伊尹就临朝处理政事，把太甲关在桐宫三年，让他修德养性、回归正路、改过自新。然后伊尹又集合朝廷臣僚，再立太甲为君主，于是太甲开始施行仁政。像这样的尽忠于政务的贤明良臣，古今少有。如果志向诚挚、心术正直，就是治理国家、保全自身的好方法。国君如果不仁德圣明，就很难导正国家，让百姓安居乐业。臣子如果没有好的谋略，也不能建立功业行使国政。治理小到一个家大到一个国，没有谋略是不能成功的。攻城破敌，有谋略的必定胜利，必定能随机应变。面临当前的时势设置对应策略，如果能随机应变、擅长谋略，就可以做军队的首领了。

【译文】欲使志向坚定，笃实力行，最好的方法，莫过于深思多谋，把各种因素都考虑到。

安莫安于忍辱。

【注解】

注曰：至道旷夷，何辱之有？

王氏曰：心量不宽，难容于众；小事不忍，必生大患。凡人齐家，其间能忍、能耐、和美六亲；治国时分，能忍、能耐，上下无怨。相如能忍廉颇之辱，得全贤义之名。吕布不舍侯成之怨，后有丧国亡身之危。心能忍辱，身必能安，若不忍耐，必有辱身之患。

【古注白话解】

宋·张商英注：最极致的大道旷达坦荡，哪里有什么羞辱呢？

清·王氏注：心胸狭窄的人，难以被众人接纳。小事不能容忍，必将遭遇大的灾患。治国时要是能多忍耐，君臣上下之间就没有埋怨。战国时期赵国的蔺相如能忍受廉颇的羞辱，结果保全了贤明和仁义的美名。吕布放不下对侯成的怨恨，所以后来才丢了城池，没了性命。内心能够忍受羞辱，生命就能保全。如果不忍耐，一定会遭到更加屈辱的祸患。

普通人治家要是能多忍耐，亲人之间就容易相处得和谐愉快。

【译文】

最安全的方式，莫过于能忍受一时之屈辱。

先莫先于修德。

【注解】

注曰：外以成物，内以成己，此修德也。

王氏曰：齐家治国，必先修养德行。尽忠行孝，遵仁守义，择善从公，此是德行贤人。

九〇

清·王氏注：不论治家还是治国，必须先修养德行。对君王尽忠，对父母尽孝，奉行仁爱之道，对人公平正直，从善如流，公而忘私。这就是贤德之人。

【译文】最优先的要务，莫过于进德修业。

乐莫乐于好善，神莫神于至诚。

【注解】注曰：无所不通之谓神。人之神与天地参，而不能神于天地者，以其不至诚也。

王氏曰：疏远奸邪，勿为恶事；亲近忠良，择善而行。子胥治国，惟善为宝；东平王治家，为善最乐。心若公正，身不行恶；人能去恶从善，永远无害终身之乐。复次，志诚于天地，常行恭敬之心；志诚于君王，当以竭力尽忠。志诚于父母，朝暮谨身行孝；志诚于朋友，必须谦让。如此志诚，自然心合神明。

【古注白话解】宋·张商英注：无所不通，这叫做神。人的神明本可与天地并称，但实际上普通人却做不到，这是因为人们不能志诚到极致的缘故。

清·王氏注：疏远奸邪小人，不做坏事恶事。多亲近忠诚善良之人，只做善事。伍子胥治国，把善良当作唯一的宝贝。东平王刘仓治家，以做善事最为开心。内心公平正直，行为上就不会作恶。人若能摒弃邪恶追求善行，一生都永远都不会伤害到生命的欣乐。其次，人应该对天地诚实真挚，而内心常怀恭敬；对君主诚实真挚，而竭力尽忠于君主；对父母诚

实真挚，而日夜悉心侍奉，恪守孝道；对朋友诚实真挚，而一定要谦虚礼让。如此这样的诚实真挚，自然心神清明。

【译文】最快乐的态度，莫过于乐善好施；最神奇的人生体验，莫过于用心至诚。

明莫明于体物①。

【注解】注记：《记》云："清明在躬，志气如神。"如是，则万物之来，其能逃吾之照乎！

【古注白话解】宋·张商英注：《礼记》上说："人的内心清静，心光朗照，其意志和气度变化微妙如神。"像这样的话，万物到来之时，岂能逃脱我的观照呢！

清·王氏注：行善还是为恶，是出自人的内心。意识如明镜高悬，它并非是出于先天的耳聪目明（而是源于后天的修德）。贤能的人，可以首先明察自心上的对与错、善与恶。如果能分辨清楚自己的所言所行，达到善恶分明的程度，然后就可以考量、辨析世间万事的成功与失败、兴旺与衰败的规律。其次，谨慎作为，节约耗费，那么就能满足生活的需要并且有所节余。衣食住行，要根据家里的经济状态而定。如果能安守本分，不贪婪、不强取，

王氏曰：行善、为恶在于心，意识是明，非出乎聪明。贤能之人，先可照鉴自己心上是非、善恶。若能分辨自己所行，善恶明白，然后可以体察、辨明世间成败、兴衰之道理。复次，谨身节用，常足有余，所有衣、食，量家之有、无，随丰俭用。若能守分，不贪、不夺，自然身清名洁。

自然身心清净、名声高洁。

【注释】

①体物：努力训练自己的观察力，以能把握住事物的本质。体：谓设身处地而察其心意。

【译文】最高明的做法，莫过于体悟事物的本质及运行之理。

吉莫吉于知足。

【注解】注曰：知足之吉，吉之又吉。

王氏曰：好狂图者，必伤其身；能知足者，不遭祸患。死生由命，富贵在天。若知足，有吉庆之福，无凶忧之祸。

【古注白话解】宋·张商英注：能知足的吉祥，是吉祥中的吉祥。

清·王氏注：喜欢疯狂谋取的人，一定会自伤其身；能知足的人，不会遭遇祸患。生存还是死亡，是由命运所决定的；富贵还是贫贱，是由上天所决定的。如果知足，就会只有吉祥喜庆之福，而没有凶灾、忧恼的祸患。

【译文】最吉祥的想法，莫过于懂得满足。

苦莫苦于多愿。

【注解】注曰：圣人之道，泊然无欲。其于物也，来则应之，去则无系，未尝有愿也。古之多愿者，莫如秦皇、汉武。国则愿富，兵则愿强；功则愿高，名则愿贵；宫室则愿华丽，姬嫔则愿美艳；四夷则愿服，神仙则愿致。然而，国愈贫，兵愈弱；功愈卑，名愈钝；卒至于所求不获而遗恨狼狈者，多愿之所苦也。夫治国者，固可不约乎！

王氏曰：心所贪爱，不得其物；意在所谋，不遂其愿。二件不能称意，自苦于心。

【古注白话解】宋·张商英注：圣人的大道，恬静淡泊、没有欲望。他们对于外界的事物，来了就处理，离去了也不会挂怀，因为他们未曾想要怎么样。古代愿望多的人，没有比得上秦始皇、汉武帝的了。他们希望国家富裕，希望军队强盛，希望功绩伟大，希望名声显赫，希望宫室华丽，希望姬嫔美艳，希望边境的民族归顺，希望神仙能够请来。然而实际上却是，国家却更加贫困，军队更加弱小，功绩更加卑微，名声更加低微，最终落得个所求没有得到，反而狼狈不堪心存遗憾的局面，这都是愿望众多所造成的痛苦啊！所以治理国家的人，确实不能有太多的愿望。至于贤人修身养德的方法，其所持守的原则难道不是简约吗？

清·王氏注：心思中有迷恋的东西却得不到，意想中有所图谋却不能实现。这两件事不能称心，就是自己让自己心里受苦。

【译文】最痛苦的缺点，莫过于欲求太多。

悲莫悲于精散。

【注解】

注曰：道之所生之谓一，纯一之谓精，精之所发之谓神。其潜于无也，则无生无死，无先无后，无阴无阳，无动无静。其舍于神也，则为明、为哲、为智、为识。血气之品，无不禀受。正用之，则聚而不散；邪用之，则散而不聚。目淫于色，则精散于色矣；耳淫于声，则精散于声矣。口淫于味，则精散于味矣；鼻淫于臭，则精散于臭矣。散之不已，岂能久乎？

王氏曰：心者，身之主；精者，人之本。心若昏乱，身不能安；精若耗散，神不能清。心若昏乱，身不能清爽；精神耗散，忧悲灾患自然而生。

【古注白话解】

宋·张商英注：大道所生的，是浑然一味的元气，纯一的元气精纯不杂就是精气，而精气的散发就叫做精神。大道在阴阳未分之际，此时没有生，也没有死，没有先，也没有后，没有阴，也没有阳，没有动，也没有静。大道一旦体现于精神中时，就是明照、就是睿哲，就是智慧，就是分别。但凡含有血气的生物，没有不禀受这些的。正确地运用，那么它就会聚集而不会失散；错误地运用，它就会失散而不会聚集。眼睛被色彩所痴迷，那么精气就耗散在色彩上了。耳朵被声音所痴迷，那么精气就耗散在声音上了。鼻子被气味所痴迷，那么精气就耗散在气味上了。嘴巴被味道所痴迷，那么精气就耗散在味道上了。精气耗散没有停止的时候，这样的身体岂能长久呢？

清·王氏注：心灵，是身体的主宰。精，是人的根本。心灵如果迷乱，身体就不能安宁；精气如果耗散，神也不能清净。心如果迷乱，身体就不能清爽。精神耗散，担忧、悲叹种种灾患自然就来了。

【译文】最悲哀的情形，莫过于过分放纵欲望，而致精神过分耗散。

病莫病于无常。

【注解】注曰：天地所以能长久者，以其有常也；人而无常，不其病乎？

王氏曰：万物有成败之理，人生有兴衰之数；若不随时保养，必生患病。人之有生，必当有死。天理循环，世间万物岂能免于无常？

【古注白话解】宋·张商英注：天地之所以能够长久，是因为它有它运行的不变规律。人如果没有不变的原则，这不是问题吗？

清·王氏注：万事万物都有它成功或失败的道理，人生也自有它兴盛或衰败的命运。如果不能随时保养照顾，就一定会生病的。人有出生，就一定有死。天道法则循环往复，世间的万事万物岂能最终免于消亡？

短莫短于苟得。

【译文】最麻烦的毛病，莫过于反覆无常。

【注解】注曰：以不义得之，必以不义失之；未有苟得而能长也。

王氏曰：贫贱，人之所嫌；富贵，人之所好。贤人君子不取非义之财，不为非理之事。强取不义之财安身养命，岂能长久？

【古注白话解】宋·张商英注：用不正当的方法得到的，必定因其不正当而失去。没有苟且得到却能长久拥有的。

清·王氏注：贫贱的人所嫌弃的，却是富贵的人所喜好的。贤人君子不要不义之财，不做违背天理的事。勉强地索取不义之财，用来安身养命，怎会长久呢？

【译文】最短视的行为，莫过于以不义之行取得非分的好处。

幽莫幽于贪鄙。

【注解】注曰：以身殉物，暗莫甚焉。

王氏曰：美玉、黄金，人之所重；世间万物，各有其主，倚力、恃势，心生贪爱，利己损人，巧计狂图，是为幽暗。

【古注白话解】宋·张商英注：为了物质财产而用自身去陪葬，这是最大的昏昧。

清·王氏注：美玉、黄金，这是人们所看重的。世间的万物，各有各的主人，如果心中产生贪婪的念头，而强行倚仗力量和权势去损人利己、巧取豪夺，这就是昏昧、幽暗。

【译文】最愚昧的行为，莫过于贪婪鄙陋。

孤莫孤于自恃①。

【注解】

注曰：桀纣自恃其才，智伯自恃其强，项羽自恃其勇，王莽自恃其智，元载、卢杞，自恃其狡。自恃，则气骄于外而善不入耳，不闻善则孤而无助，及其败，天下争从而亡之。

王氏曰：自逞己能，不为善政，良言傍若无知，所行恣情纵意，倚著些小聪明，终无德行，必是傲慢于人。人说好言，执蔽不肯听从，好言语不听，好事不为，虽有千金万众，不能信用，则如独行一般，智寡身孤，德残自恃。

【古注白话解】

宋·张商英注：夏桀、商纣王对自己的才能很自负，智伯对自己的强大很自负，项羽对自己的勇猛很自负，王莽对自己的智力很自负，元载、卢杞对自己的狡點很自负。自负，那么傲气就表现在外而听不进善言，听不进善言就会孤立无援，于是当他失败时，天下人争相起来灭亡他。

清·王氏注：自己逞能，不做好事。对善言充耳不闻，所作所为完全是随着自己的欲望。仗着些小聪明，终究没有大的德行，这一定是对人傲慢的人。有人说有益的话，自己却固执地不肯听从。不听良言，不做好事，那么虽然有无数金钱，无数百姓，却不相信、任用他们，那和独行有什么两样？这就是缺少智慧，形单影孤，德行浅薄，却又自以为了不起。

【注释】

①恃：凭借。自恃：倚仗自己的某种优势或条件。

【译文】

最易导致孤独无助困境的行为，莫过于仗势放纵，目中无人。

危莫危于任疑。

【注解】注曰：汉疑韩信而任之，而信几叛；唐疑李怀光而任之，而怀光遂逆。

王氏曰：上疑于下，必无重用之心；下惧于上，事不能行其政，心既疑人，勾当休委。若是委用，心不相托；上下相疑，事业难成，犹有危亡之患。

【古注白话解】宋·张商英注：汉高祖刘邦怀疑韩信却还是任用了他，而韩信差点反叛；唐德宗怀疑李怀光却还是任用了他，而李怀光终于谋反。

清·王氏注：君主猜疑臣子，就一定不会有重用他的想法。臣子害怕君主的猜疑，做事有顾虑就不能充分施展才华。心里既然已经猜疑他人了，就不应该任用他。如果任用了，心里又不放心托付，结果君臣上下互相猜忌，事业难以做成，甚至还有走向灭亡的危险。

【译文】最危险的举措，莫过于任用自己不信任的人。

败莫败于多私①。

【注解】注曰：赏不以功，罚不以罪；喜佞恶直，党亲远疏；小则结匹夫之怨，大则激天下之怒，此多私之所败也。

王氏曰：不行公正之事，贪爱不义之财；欺公枉法，私求财利，后有累己败身之祸。

【古注白话解】宋·张商英注：不依据功劳进行奖赏，不依据罪过进行处罚。喜欢奉

承谄媚的人，憎恶正直之士，与自己私交好的人结为同党而互相呼应，对那些关系不亲密的人就很疏远。如此做法，往小处说会结下个人的怨恨，往大处说会激起天下人的愤怒，这些都是因为个人的私心所导致的。

清·王氏注：做事不公平正义，反而贪恋不义之财。欺骗公家，曲解、破坏法律，私下为自己谋财取利，接下来定有牵累自己名誉扫地的灾祸。

【注释】①多私：私心过重，多种私欲丛生，如任用奸佞、疏远贤直、赏罚不明、贪赃枉法、以权谋私等。

【译文】最失败的行径，莫过于私欲过重。

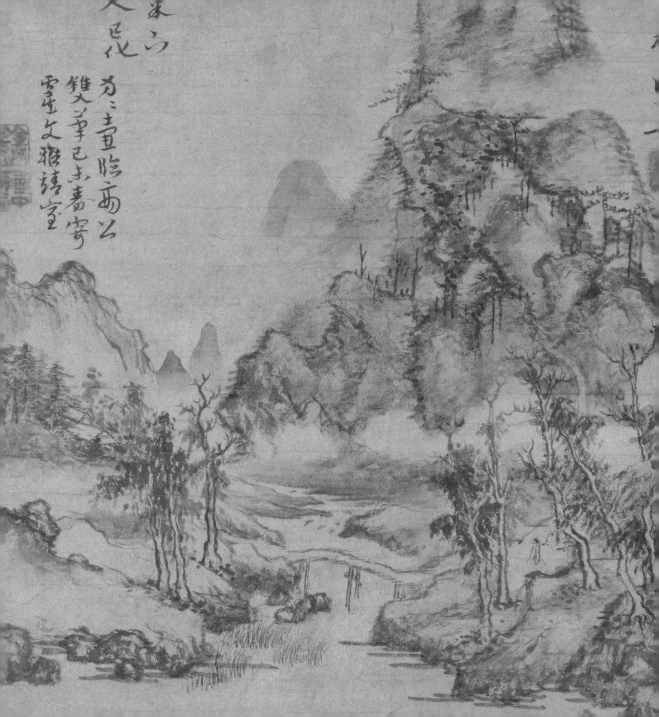

導義章第五

註曰遵而行之者義也

以明示下者闇

註曰聖賢之道內明外晦惟不足於明者以明示

下乃其所以闇也

有過不知者蔽

註曰聖人無過可知賢人之過造形而悟有過不

知其愚蔽甚矣

迷而不返者惑

註曰迷於酒者不知其伐吾性也迷於色者不知

其伐吾命也迷於利者不知其伐吾志也人本無

迷惑者自迷之矣

以言取怨者禍

註曰行而言之則機在我而禍在人言而不行則

機在人而禍在我

令與心乖者廢

註曰心以出令令以行心

後令繆前者毀

註曰號令不一心無信而事毀棄矣

怒而無威者犯

註曰文王不大聲以色四國畏之故孔子曰不怒

而民威於斧鉞

好衆辱人者殃

註曰己欲沽直名而置人於有過之地取殃之道
也

褻辱所任者危

註曰人之云亡危亦隨之

慢其所敬者凶

註曰以長幼而言則齒也以朝廷而言則爵也以

賢愚而言則德也三者皆可敬而外敬則齒也爵

也內敬則德也

貌合心離者孤親讒遠忠者亡

註曰讒者善揣摩人主之意而忠者惟逆人主之

過讒者合意多悅逆意者多怒此子胥殺而吳亡

屈原放而楚滅是也

近色遠賢者惛女謁公行者亂

註曰太平公主韋庶人之禍是也

私人以官者浮

註曰淺浮者不足以勝名器如牛仙客為宰相之

類是也

凌下取勝者侵名不勝實者耗

註曰陸贄曰名近於虛於教為重利近於實於義

為輕然則實者所以致名名者所以權實名實相

資則不耗匱矣

暑已而責人者不治自厚而薄人者棄

註曰聖人常善救人而無棄人常善救物而無棄

物自厚者自滿也非仲尼所謂躬自厚之厚也自

厚而薄人則人將棄廢矣

以過棄功者損羣下外異者淪

註曰措置失宜羣情隔塞阿諛並進人人異心求

不淪亡不可得也

既用不任者踈

註曰用賢不任則失士心此管仲所謂害霸也

行賞恡色者沮

註曰色有靳惜有功者沮項羽之刓印是也

多許少與者怨

註曰失其本望

既迎而拒者乖

註曰劉璋迎劉備而返拒之是也

薄施厚望者不報

註曰天地不仁以萬物為芻狗聖人不仁以百姓

為芻狗覆之載之含之育之非責其報也

貴而忘賤者不久

註曰道足於已者貴賤不足以為榮辱貴亦固有

賤亦固有惟小人驟而處貴則忘其賤此所以不

久也

念舊而棄新功者凶

註曰切齒於睚眦之怨眷眷於一飯之恩者匹夫

之量有志於天下者雖仇必用以其才也雖怨必

錄以其功也漢高祖侯雍齒錄功也唐太宗相魏

鄭公用才也

用人不得正者殆彊用人者不畜

註曰曹操強用關侯而終歸劉備此不畜也

為人擇官者亂失其所彊者弱

註曰有以德彊者有以人彊者有以勢彊者有以

兵彊者堯舜有德而彊桀紂無德而弱湯武得人

而彊幽厲失人而弱周得諸侯之勢而彊失諸侯

之勢而弱唐得府兵而彊失府兵而弱其於人也

善為彊惡為弱其於身也性為彊情為弱

決策於不仁者險

註曰不仁之人幸災樂禍

陰計外泄者敗厚斂薄施者凋

註曰凋削也文中子曰多斂其國其財必削

戰士貧游士富者衰

註曰游士鼓其頰舌惟幸烟塵之會戰士奮其死力專弭彊場之虞富彼貧此兵勢衰矣

貨賂公行者昧

註曰私昧公曲昧直也

聞善忽暑記過不忘者暴

註曰暴則生怨

二一

所任不可信所信不可任者濁

註曰濁溷也

牧人以德者集繩人以刑者散

註曰刑者原於道德之意而恕在其中是以先王

以刑輔德而非專用刑者也故曰牧之以德則集

繩之以刑則散也

小功不賞則大功不立小怨不赦則大怨必生賞不服

人罰不甘心者叛

註曰人心不服則叛也

賞及無功罰及無罪者酷

註曰非所宜加者酷也

聽讒而美聞諫而仇者亡能有其有者安貪人之有者

残

註曰有吾之有有則心逸而安身

遵义章第五

【注解】注曰：遵而行之者，义也。

王氏曰：遵者，依奉也。义者，宜也。此章之内，发明施仁行义，赏善罚恶，立事成功道理。

【古注白话解】宋·张商英注：遵照着道去执行，就是义。

清·王氏注：「遵」，是依照奉行的意思。「义」，就是应该、合适、合宜的意思。本章中，阐述了施行仁政、践行道义、奖赏善行、惩罚罪恶、建立功业、成就功名的道理。

【题解】所谓「遵义」就是为人处世，成就功名事业必须遵循某些法则、规律。本章总结了四十六种可能给自己带来灾祸的行为，内容简练、教育深刻、语言精彩。

以明示下者暗。

【注解】注曰：圣贤之道，内明外晦。惟不足于明者，以明示下，乃其所以暗也。

王氏曰：才学虽高，不能修于德行；逞己聪明，恣意行于奸狡，能责人之小过，不改自己之狂为，岂不暗者哉？

【古注白话解】宋·张商英注：圣贤的大道，内在很清明而外在很隐晦。只有内在的

一一四

清明还很欠缺的人，才会把自己的察察之明显示给下级，这恰恰表明了他的愚昧不明。

清·王氏注：才学虽高，却不在德行上有所修养，逞自己的小聪明，恣意地做奸猾狡诈之事；能责备他人的小过失，却不改正自己的疯狂行为，这不正是愚昧不明吗？

【译文】在部下面前显示高明，是一种愚蠢的行为。

有过不知者蔽。

【注解】注曰：圣人无过可知；贤人之过，造形而悟；有过不知，其愚蔽甚矣！

王氏曰：不行仁义，及为邪恶之非；身有大过，不能自知而不改。如隋炀帝不仁无道，杀坏忠良，苦害万民为是，执迷心意不省，天下荒乱，身丧国亡之患。

【古注白话解】宋·张商英注：圣人没有过失，所以不知其过。贤人的过失，则是刚刚一露形迹就能觉悟。至于有了过失却还不知道，这已经是被愚昧蒙蔽得太厉害了。

清·王氏注：不行仁义之事，反而去做邪恶的坏事。自身犯有大过错，却自己不知所以也不能改正。比如隋炀帝杨广没有仁爱之心，不行正道、不讲道义，杀害忠诚善良的臣子，天下的百姓也处于水深火热之中。他还执迷不悟不能反省，最终导致天下兵荒马乱，自己也落得个丢失生命、国家灭亡的下场。

【译文】有过错而不能自知，是愚钝至极的人。

一一五

迷而不返者惑。

【注解】注曰：迷于酒者，不知其伐吾性也；迷于色者，不知其伐吾命也；迷于利者，不知其伐吾志也。人本无迷，惑者自迷之矣！

王氏曰：日月虽明，云雾遮而不见；君子虽贤，物欲迷而所暗。君子之道，知而必改；小人之非，迷无所知。若不点检自己所行之善恶，鉴察平日所行之是非，必然昏乱迷惑。

【古注白话解】宋·张商英注：沉迷于美酒之中，却不知美酒正在侵蚀我的本性；沉迷于女色之中，却不知女色正在消耗我的生命；沉迷于财利之中，却不知财利正在削弱我的意志。人本来是没有迷惑的，只是迷者自迷罢了！

清·王氏注：太阳月亮虽然明亮，被云雾遮住后就看不见了。君子之道，是知错必改。而小人的过错，却一直迷惑而一无所知。如果不经常检点自己所作所为的善恶，鉴察自己平日所作所为的是非对错，就一定变得糊涂昏昧、心智迷乱。

【译文】沉迷物欲而不知回返，是迷惑无知的人。

以言取怨者祸。

【注解】注曰：行而言之，则机在我，而祸在人；言而不行，则机在人，而祸在我。

王氏曰：守法奉公，理合自宜；职居官位，名正言顺。合谏不谏，合说不说，难以成功。

若事不干己，别人善恶休议论，不合说，若强说，招惹怨怪，必伤其身。

【古注白话解】 宋·张商英注：行动以后再说出来，则主动权就在别人手里，而祸患就在别人身上；说了以后却不去做，那么主动权就在我身上了。

清·王氏注：奉公守法，与天理相应自然行事得宜。身有官职，行使职权是名正言顺的。应该劝谏的却不劝谏，应该说明的却不说明，这样是很难成功立业的。如果事情与自己无关，那么别人的好坏就不要议论。不该说而非要说，那就会招致埋怨怪罪，必定有损于自身。

【译文】 因为语言招致怨恨，一定会有祸患。

令与心乖者废。

【注解】 注曰：心以出令，令以行心。

【古注白话解】 宋·张商英注：心意是发布命令的源头，命令是心意的外化。

清·王氏注：执掌兵权，或者治理国家，依靠威势和权力只能发布一时的号令。但长久来看，心口不一，结果就会慢慢丧失威信，难以做成大事，事后一定会被废黜。

王氏曰：掌兵领众，治国安民，施设威权，出一时之号令。口出之言，心不随行，人不委信，难成大事，后必废亡。

【译文】 政令与施令者本心违背，则政令难以得到大力推行，易成空文。

后令缪前者毁。

【注解】注曰：号令不一，心无信而事毁弃矣！

王氏曰：号令行于威权，赏罚明于功罪，号令既定，众皆信惧，赏罚从公，无不悦服。所行号令，前后不一，自相违毁，人不听信，功业难成。

【古注白话解】宋·张商英注：号令前后不一，心中没有坚定的信念，那么事业也就会荒废毁弃。

清·王氏注：依靠威势和权力发布命令，根据功劳或罪过确定奖赏或者惩罚。命令既已下达，大家都会遵守不敢违背。公而无私地进行赏罚，大众就没有人不心悦诚服。如果所发布的命令前后不一，自相矛盾，人们就不知道该不该听信，如此则功勋事业就难以完成。

【译文】政令前后不一，臣民无所适从，会导致政治混乱，甚至失败。

怒而无威者犯。

【注解】注曰：文王不大声以色，四国畏之。故孔子曰：不怒而威于斧钺。

王氏曰：心若公正，其怒无私，事不轻为，其为难犯。为官之人，掌管法度纲纪，不合喜休喜，不合怒休怒，喜怒不常，心无主宰；威权不立，人无惧怕之心，虽怒无威，终须违犯。

【古注白话解】宋·张商英注：周文王治国，脸上不动声色，而周边四邻的国家都畏

二一八

惧臣服他。所以孔子说：「没有怒容，但其威严却胜于斧钺等刑具。」

清·王氏注：内心如果公平正直，那么他的愤怒也不会掺杂私心。做事情不要草率轻举妄动，那么他的作为就不容易受到抵触。做官的人，掌管法律纲常，不该高兴的就不要高兴，不该生气的就不要生气。如果喜怒无常，心中没有定盘星，那么威势和权力就树立不起来，大众也没有恐惧害怕之心。这样的话虽然生气了却不能慑服他人，早晚会被冒犯。

好众辱人者殃。

【译文】虽然发怒了但没有威严，以下犯上的事情就多了。

【注解】注曰：己欲沽直名而置人于有过之地，取殃之道也！

王氏曰：言虽忠直伤人主，怨事不干己，多管有怪；不干己勾当，他人闲事休管。逞著聪明，口能舌辩，伦人善恶，说人过失，揭人短处，对众羞辱；心生怪怨，人若怪怨，恐伤人之祸殃。

【古注白话解】宋·张商英注：因为自己想要得到一个正直的名声，而将别人置于有过失的境地，这是自招灾祸的路径！

清·王氏注：言语虽然出于忠心但过于直硬也会触犯君王。招人埋怨的事情如果与己无关，过于干涉就会被怪罪。与自己的职权不相关的他人的闲事就不要去管。自己逞小聪明，能言善辩，议论他人的是非善恶，指责他人的过失、揭开他人的伤疤，当众羞辱他人，那就会导致他人心中产生责怪怨念。他人如果责怪怨恨你，恐怕会招来因伤人而产生的祸端。

【译文】喜欢当众侮辱别人，一定会有灾难。

戮辱所任者危。

【注解】注曰：人之云亡，危亦随之。

王氏曰：人有大过，加以重刑；后若任用，必生危亡。有罪之人，责罚之后，若再委用，心生疑惧。如韩信有十件大功，汉王封为齐王，信怀忧惧，身不自安；心有异志，高祖生疑，不免未央之患；高祖先谋，危于信矣。

【古注白话解】宋·张商英注：众人谈论他要灭亡时，危险也就随着来到了。

清·王氏注：人有大的过错，对他施加了严酷的刑罚，事后如果再任用他，必然会有灭亡的危险。有罪的人被处罚以后，如果再委以重任，他心中会有猜疑和恐惧。如同韩信立下大功十件，刘邦封他为齐王。而韩信心中还是怀有忧虑恐惧之心，自身不能安宁，心中有了叛离之心，而汉高祖刘邦也猜疑他，因此终于在未央宫被害身死。汉高祖谋划在先，加害了韩信。

慢其所敬者凶。

【译文】对手下的大将罚之过当，一定会有危险。

【注解】注曰：以长幼而言，则齿也；以朝廷而言，则爵也；以贤愚而言，则德也。三者

一二〇

皆可敬，而外敬则齿也、爵也、内敬则德也。

王氏曰：心生喜庆，常行敬重之礼；意若憎嫌，必有疏慢之情。常恭敬事上，怠慢之后，必有疑怪之心。聪明之人，见怠慢模样，疑怪动静，便可回避，免遭凶险之祸。

【古注白话解】宋·张商英注：以年龄的长幼顺序而言，则年长者为尊；以朝廷的地位而言，则官位爵位高者为尊；以贤良愚昧而言，则有德之人为尊。这三种人都值得尊敬。

其中尊敬年长的人、尊敬官位爵位高的人属于外在的尊敬，尊敬有德之人则属于内在的尊敬。

清·王氏注：心中对某人感到欢喜快乐，自然常常会对他行恭敬尊重的礼仪。反之如果感情上对他憎恶嫌弃，那么一定会有疏远怠慢的表情。平时常常恭敬有礼地侍奉君主或长官，忽然被长官怠慢不恭敬了，那一定是长官内心有了猜疑、怪罪的想法。聪明的人，看到长官怠慢的表情，听见猜疑、怪罪的言语，就应该回避，以免遭遇凶险的祸事。

貌合心离者孤①，亲谗远忠者亡。

【译文】怠慢应受尊重的人，一定会招致不幸。

【注解】注曰：逸者，善揣摩人主之意而中之；而忠者，推逆人主之过而谏之。逸者合意多悦，而忠者逆意者多怨；此子胥杀而吴亡，屈原放而楚灭是也。

王氏曰：赏罚不分功罪，用人不择贤愚；相会其间，虽有恭敬模样，终无内敬之心。私意于人，必起离怨；身孤力寡，不相扶助，事难成就。亲近奸邪，其国昏乱；远离忠良，不能成

事。如楚平王，听信费无忌谗言，纳子妻无祥公主为后，不听上大夫伍奢苦谏，纵意狂为。亲近奸邪，疏远忠良，必有丧国亡家之患。

【古注白话解】宋·张商英注：进谗言的人，是善于揣测君王的心理而去迎合他。而进忠言的人，则是看到君王的过失而对他进行劝谏。进谗言的人因为所说多数合于君王的心意，所以君王往往会高兴；而进忠言的人往往会违背君王的心意，所以君王往往会发怒。这就是伍子胥被杀而吴国灭亡，屈原被放逐而楚国灭亡的原因。

清·王氏注：奖赏和惩罚却不根据功劳和罪过，任用官职却不分辨是贤明还是愚昧。对人有私心，大家就会产生背离和怨恨之心。结果一个人势单力薄，没有众人的扶持，难以成就大事业。亲近奸佞邪恶的小人，国家必然昏暗混乱，远离忠臣良将，事业就做不成。如同楚平王，听信了费无忌的谗言，把原本许配给太子的秦国无祥公主纳为王后，不但不听上大夫伍奢的苦心劝谏，反而还诛杀了他，任意地胡作非为。所以亲近奸邪小人，远离忠臣良将，一定会有丢掉国家、宗族灭亡的危险。

【注释】①貌合心离者孤：貌合神离，其势必孤，其力必散，其事必败。

【译文】表面上关系密切，实际上心怀异志的，一定会陷于孤独。亲近谗愿，远离忠良，一定会灭亡。

一二三

近色远贤者昏①，女谒②公行者乱。

【注解】注曰：注曰：如太平公主、韦庶人之祸是也。

王氏曰：重色轻贤，必有伤危之患；好奢纵欲，难免败亡之乱。如纣王宠妲己，不重忠良，苦虐万民。贤臣比干、箕子、微子，数次苦谏不肯；听信怪恨谏说，比干剖腹、剜心，箕子入官为奴，微子佯狂于市。损害忠良，为事昏迷不改，致使国亡。后妃之亲，不可加于权势；内外相连，不行公正。如汉平帝，权势归于王莽，国事不委大臣，王莽乃平帝之皇丈，倚势挟权，谋害忠良，杀君篡位。侵夺天下，此为女谒公行者，招祸乱之患。

【古注白话解】宋·张商英注：例如太平公主、韦庶人二人把持朝政，最终造成朝廷的大动荡，这就是女子干涉国家大政造成的祸乱。

清·王氏注：喜好女色，轻视贤良大臣，定有衰败、灭亡的隐患。喜好奢侈、纵欲无度，难免失败、灭亡的动乱。例如商纣王宠信妲己，不重视忠良臣将，残害天下百姓。贤臣比干、箕子、微子，数次苦苦劝谏而不肯听，反而听信了心怀怨恨的劝说，把比干的肚子剖开，心脏挖出，把箕子囚禁于官廷做奴隶，逼得微子在闹市上假装发疯。纣王摧残忠臣良将，疏远贤明的大臣辅相，做事依然昏昧糊涂不知悔改，终于导致国家灭亡。后宫妃子及其亲属，不可授予他们权势；否则容易造成朝廷内外互相勾结，做出不公平的事情。例如汉平帝时，权势掌握在王莽手里，国家政务不委托给大臣办理。而王莽是汉平帝的岳父，他倚仗势力抓住权力，谋害忠良大臣，杀死皇帝篡夺帝位，夺取了天下。这就是女子干涉国家大政的案例，最终引来了祸乱。

【注解】①昏：迷乱，昏乱。

②谒：拜见，说明，陈述，告发。这里引申为干涉、扰乱。

【译文】亲近女色，疏远贤人，必是昏聩目盲。女子干涉大政，一定会有动乱。

私人以官者浮。

【注解】注曰：浅浮者，不足以胜名器，如牛仙客为宰相之类是也。

王氏曰：心里爱喜的人，多赏则物不可任；于官位委用之时，误国废事，虚浮不重，事业难成。

【译文】心里喜欢的人，如果过多地赏赐他，则财物就不够了。如果把官职授予他，则耽误、荒废了国家大事，任用这种虚浮不实、基础不牢的人，难以做成大事业。

【古注白话解】宋·张商英注：肤浅之人，不足以担负重大责任，比如牛仙客担任宰相，就是这样的事情。

凌下取胜者侵。

【译文】任人唯私，必然导致政事虚浮。

【注解】王氏曰：恃己之勇，妄取强盛之名，轻欺于人，必受凶威之害。心量不宽，事业

一二四

难成，功利自取，人心不伏。霸王不用贤能，倚自强能之势，赢了汉王七十二阵，后中韩信埋伏之计，败于九里山前，丧于乌江岸上。此是强势相争，凌下取胜，反受侵夺之患。

【古注白话解】 清·王氏注：依仗自己的勇敢，妄图得到强盛的美名，轻易地欺辱他人，必然遭到凶险的危害。心胸不够宽宏，事业难以成功。有了功名利益都是自己获得，人心就不会顺服。霸王项羽不能任用贤臣干将，依靠自己的勇猛无敌，赢得了与刘邦交战的七十二次胜利，却最终中了韩信的埋伏，在九里山前打了败仗，最终自刎于乌江岸上。这就是仗着自己的强势来争夺，欺负弱小而取胜，却最终反而遭受了别人的侵犯。

【译文】 欺凌下属而获得胜利的，自己也一定会受到下属的侵犯。

名不胜实者耗。

【注解】 注曰：陆贽曰："名近于虚，于教为重；利近于实，于义为轻。"然则，实者所以致名，名者所以符实。名实相资，则不耗匮矣。

王氏曰：心实奸狡，假仁义而取虚名，内务贪饕，外恭勤而惑于众。朦胧上下，钓誉沽名；虽有名禄，不能久远，名不胜实，后必败亡。

【古注白话解】 宋·张商英注：唐朝宰相陆贽说："名声虽然虚无缥缈，但对于教化来说却很重要，财利虽然很实际，但对于道义来说却是次要的。"既然如此，那么符合实际就可以得到名声，名声就是合乎实际的称呼。名声与实际彼此符合，那么就不会产生虚耗了。

一二五

清·王氏注：内心实际上很狡猾奸诈，却假借仁义的手段而给自己赢取虚名，内心是贪得无厌的，但对外却表现出一副恭敬勤勉的样子迷惑众人。对上对下都在欺瞒蒙蔽，沽名钓誉。这样的人虽然现在还有美名有俸禄，但不会长久的。名声超过他的实际，过后一定会自取灭亡。

【译文】所享受的名声超过自己的实际才能，即使耗尽精力也治理不好事务。

略己而责人者不治。

【注解】王氏曰：功归自己，罪责他人；上无公正之名，下无信惧之意。赞己不能为能，毁人之善为不善。功归自己，众不能治；罪责于人，事业难成。

【古注白话解】清·王氏注：功劳归于自己，过失则由他人承担。官长没有公平正直的名望，下属没有信服畏惧的心态。夸耀自己的时候不能也说成能，诋毁他人的善行为不善。功劳独归自己，那么就无法服众，过失则由他人承担，那么事业就难以成功。

【译文】忽略自己的错误，却对别人求全责备的，无法处理好事务。

自厚而薄人者弃废。

【注解】注曰：「圣人常善救人而无弃人，常善救物而无弃物。」自厚者，自满也。非仲

一二六

尼所谓：「躬自厚」之厚也。自厚而薄人，则人才将弃废矣。

王氏曰：功名自取，财利己用，疏慢贤能，不任忠良，事岂能行？如吕布受困于下邳，谋将陈宫谏曰：「外有大兵，内无粮草，黄河泛涨，倘若城陷，如之奈何？」吕布言曰：「吾马力负千斤过水如过平地，与妻貂蝉同骑渡河有何忧哉？」侧有手将侯成听言之后，盗吕布马投于关公，军士皆散，吕布被曹操所擒斩于白门。此是只顾自己，不能成功，后有丧国、败身之患。

【古注白话解】宋·张商英注：「圣人常常善于救济他人而没有他抛弃的人，常常善于救助万物而没有他抛弃的万物。」自厚，就是自满。这里的「厚」不是孔子所说的「躬自厚」（严格要求自己）的「厚」。自满而又看不起他人，那么人才就将废弃了。

清·王氏注：功名占为己有，财利自己享用，疏远怠慢贤良能臣，不任命忠实善良的人为官，事业怎能成功呢？就像吕布受困于下邳的时候，谋士陈宫对他说：「现在外面有大军压境，城内又无粮草，如今黄河水又在上涨。如果城破了该怎么办呢？」吕布说：「我的赤兔马即使驮上千斤的重物过河也如履平地，我和妻子貂蝉一起骑马渡河，有什么可忧虑的？」旁边一个小将侯成听了这句话，就偷走赤兔马投奔了关羽，而吕布周边的众将士也都散去了。吕布被曹操擒获，在白门斩首。这就是只顾自己不顾他人，一定不能成功，而且最后还有国家灭亡、自身一败涂地的危险。

【译文】只想着自己，对别人刻薄的，一定被众人遗弃。

以过弃功者损，群下外异者沦。

【注解】

注曰：措置失宜，群情隔息；阿谀并进，私徇并行。人人异心，求不沦亡，不可得也。

王氏曰：曾立功业，委之重权，勿以责于小过，恐有惟失；抚之以政，切莫弃于大功，以小弃大。否则，验功恕过，则可求其小过而弃大功，人心不服，必损其身。君以名禄进其人，臣以忠正报其主。有才不加其官，能守诚者，不赐其禄；恩德爱于外权，怨结于内，群下心离，必然败乱。

【古注白话解】

宋·张商英注：赏罚等举措不恰当，这时不要因为他的小过失就责备他，恐怕会有意外情况发生。授予他官职，一定不能忽略他的大功，不能因小弃大。否则，验功恕过，那么众人必然不服，这样还想要国家不沦亡，是不可能的。

清·王氏注：曾经立下大功，于是对他委以重任。一定不能忽略他曾经的大功，那么众人必然不服，这样做一定有损于自身。国君把名爵和俸禄赏赐给臣子，臣子则应该用忠诚正直来报效国君。如果有才能却不能升其官职，忠诚不二却不能得到俸禄，却把恩惠施舍给外人，那么内部的人就开始有怨言。众下属离心离德，朝政必然衰败混乱。

【译文】因为小过失便废弃别人的功劳的，一定会大失人心。部下纷纷有离异之心，必定沦亡。

既用不任者疏。

【注解】 注曰：用贤不任，则失士心。

王氏曰：用人辅国行政，必与赏罚、威权；有职无权，不能立功、行政。用而不任，难以掌法、施行；事不能行，言不能进，自然上下相疏。

【古注白话解】 宋·张商英注：虽然使用贤人，却不信任他、委以重任，则会失去士人的心。这就是管仲所说的「不利于称霸」。

清·王氏注：任用人才辅佐国事、施行政务，就必须给他行使奖赏、惩罚的权力。有职位却无权力，就不能建立功业，施行政务。任用了却又不放手托付，他就难以施展，难以让规章法度得以实施；事情做不成，谏言又不能采纳，君臣的关系自然就疏远了。

【译文】 既然用了人却不给予信任，不放权的必定导致关系疏远。

行赏吝色者沮。

【注解】 注曰：色有靳吝，有功者沮，项羽之刓印是也。

王氏曰：嘉言美色，抚感其劳；高名重爵，劝赏其功。赏人其间，口无知感之言，面有怪恨之怒。然加以厚爵，终无喜乐之心，必起怨离之志。

【古注白话解】 宋·张商英注：行赏的时候面露吝惜的神色，有功劳的人就会伤心失

望，比如项羽本该给有功之人封爵，但都舍不得给人家一个印信，就是这样的例子。

清·王氏注：和颜悦色地用美言抚慰、感谢下属的劳苦，用良好的声誉和重大的爵位来犒赏下属的功劳。可是如果在封赏下属的时候，嘴上不说抚慰感谢的话，脸上却有烦恼责怪的表情，这样就算给了很重的赏赐，下属的心里还是不会开心喜悦，而且还会产生抱怨的心态。

多许少与者怨。

【译文】 论功行赏时吝啬小气，形于颜色，必定使人感到沮丧。

【注解】 注曰：失其本望。

【古注白话解】 宋·张商英注：承诺多而兑现少，就会让部下们非常失望，失去了他们本来的期待。

清·王氏注：内心不诚实，人们就不会尊敬、信服。言语多虚少实，必然招致责怪怨恨。高兴的时候重重许诺说要重赏部下，过后就后悔了，在真正行赏的时候反而很吝啬，不能兑现厚赏的承诺，这显然要招来部下的怪罪怨恨。以后再说话，人们也不信任你了。

【译文】 承诺多，兑现少，必招致怨恨。

【译文】 论功行赏时吝啬小气，形于颜色，必定使人感到沮丧。

【注解】 注曰：失其本望。

物，后悔悭吝，却行少与，返招怪恨；再后言语，人不听信。

心不诚实，人无敬信之意，言语虚诈，必招怪恨之怨。欢喜其间，多许人之财

既迎而拒者乖。

【注解】注曰：刘璋迎刘备而反拒之是也。

【古注白话解】宋·张商英注：刘璋迎接刘备入蜀，却反而拒之于门外就是这样的。

【译文】起初竭诚欢迎，末了又拒于门外，一定会恩断义绝。

【古注白话解】宋·张商英注：「天地无所谓仁慈，对待万物就像对待祭品草扎的狗一样。」天地覆盖万物、承载万物，容纳万物、养育万物，何曾要求万物来回报呢？

清·王氏注：恩惠还没有深深地抵达人心，财利还没有广泛地布散给大众。虽然也有赏赐，但赏赐得太少、太轻，不能厚赏他人，没有深厚的恩惠，人们就难有报效之心。

薄施厚望者不报。

【注解】注曰：「天地不仁，以万物为刍狗；圣人不仁，以百姓为刍狗。」覆之、载之，含之、育之，岂责其报也？

王氏曰：恩未结于人心，财利不散于众。虽有所赐，微少、轻薄，不能厚恩、深惠，人无报效之心。

【译文】给予别人小恩小惠，却希望得到厚报的，一定会大失所望。

贵而忘贱者不久。

【注解】注曰：道足于己者，贵贱不足以为荣辱；贵亦固有，贱亦固有。惟小人骤而处贵，则忘其贱，此所以不久也。

王氏曰：身居富贵之地，恣逞骄傲狂心；忘其贫贱之时，专享目前之贵。心生骄奢，忘于艰难，岂能长久！

【古注白话解】宋·张商英注：已经得道的人，富贵不以之为荣，贫贱不以之为辱。只有小人忽然间处于尊贵地位时就忘记了他贫贱的时候，这就是他不能长久保持尊贵的原因。

因为大道在尊贵时也有，在贫贱时也有。

清·王氏注：身居富贵的高位，就肆意地表露出自己的骄傲狂妄，却忘记了自己贫贱的时候，一心只享受着眼前的富贵。心中产生的骄纵，令他忘记了过去的艰难困苦，这怎能保持长久呢？

【译文】富贵之后就忘却贫贱时候的情状，一定不会长久。

念旧恶而弃新功者凶。

【注解】注曰：切齿于睚眦之怨，眷眷于一饭之恩者，匹夫之量。有志于天下者，虽仇必

用，以其才也；虽怨必录，以其功也。汉高祖侯雍齿，录功也；唐太宗相魏郑公，用才也。

王氏曰：赏功行政，虽仇必用；罚罪施刑，虽亲不赦。如齐桓公用管仲，弃旧仇，而重其才；唐太宗相魏征，舍前恨，而用其能；旧有小过，新立大功。因恨不录者凶。

【古注白话解】 宋·张商英注：对微小的怨恨切齿不忘，对一顿饭的恩惠念念不忘，这是普通人的气量。有志于国家大事的人，即使对仇人也一定会任用，因为他有才能；即使对冤家也会录用，因为他有功劳。汉高祖刘邦封雍齿为侯，就是根据他的功劳而录用的；唐太宗任命郑国公魏徵为相，就是根据他的才能而任用的。

清·王氏注：施政行赏之时，虽是仇人也定要任用，因为他有才干。唐太宗任用魏徵为宰相，放下以往的恩怨，而看重的是他的能力。部下曾经犯有小过，最近又立下大功，但是却因为记恨他的小过而不录用，这也是危险的。

用人不得正者殆，强用人者不畜。

【译文】 耿耿于怀于别人旧恶，视而不见其所立新功的，一定会遭受大的凶险。

【注解】 注曰：曹操强用关羽，而终归刘备，此不畜也。

王氏曰：官选贤能之士，竭力治国安民；重委奸邪，不能奉公行政。中正者无官，其邦昏乱；逸佞者当权，其国危亡。贤能不遇其时，岂就虚名？虽领其职位，不谋其政。如曹操爱关公之能，官封寿亭侯，赏以重禄；终心不服，后归先主。

【古注白话解】宋·张商英注：曹操勉强任用关羽，而关羽最终还是回到刘备身边，这就是留不住。

清·王氏注：官员应选用贤能之人，他会竭心尽力去治国安民。正直的人没有官位，这个地区就会昏乱。昏庸、谄媚的小人当权，国家就有陷入危亡。贤明能干的人生不逢时，怎么会接受虚名呢？虽然领受了职位，也不会施行政事的。例如曹操爱惜关羽的才能，封他为寿亭侯，对他赏赐了很重的俸禄。但最终关羽的心也没有臣服，还是回到了先主刘备身边。

为人择官者乱，失其所强者弱。

【译文】任用无德邪恶之徒，一定会有危险。勉强任用的人，一定留不住。

【注解】注曰：有以德强者，有以人强者，有以势强者，有以兵强者。尧舜有德而强，桀纣无德而弱；汤武得人而强，幽厉失人而弱。周得诸侯之势而强，失诸侯之势而弱；唐得府兵而强，失府兵而弱。其于人也，善为强，恶为弱；其于身也，性为强，情为弱。

王氏曰：能清廉立纪纲者，不在官之大小，处事必行公道。如光武之任董宣为洛县令，湖阳公主家奴杀人，不顾性命苦谏君主，好名至今传说。若是不问贤愚，专择官大小，何以治乱民安！轻欺贤人，必无重用之心；傲慢忠良，人岂尽其才智？汉王得张良、陈平者强，霸王失良、平者弱。

【古注白话解】宋·张商英注：有依靠道德而强大的，有依靠人才而强大的，有依靠

一三四

势力而强大的，有依靠兵马而强大的。唐尧、虞舜是有道德而强大的，夏桀、商纣是没有道德而衰弱的；商汤、周武王是拥有人才而强大的，周幽王、周厉王是失掉人心而衰败的；周朝之初，凭借诸侯的势力而强大，周朝之末，因失去诸侯的势力而弱小；唐朝初期因为拥有府兵而强大，唐朝后期也因为失去府兵而弱小。对于人来说，行善是强大的，行恶是弱小的；对于自身来说，本性是强大的，情欲是弱小的。

清·王氏注：能够清正廉明订立规章制度的人，不在于官职的大小，而在于做事必然施行公道。就像东汉光武帝刘秀任命董宣为洛阳县令。光武帝姐姐湖阳公主的家奴杀了人，董宣不顾性命，苦苦劝谏刘秀秉公办案。董宣的美名至今流传。如果不考虑贤良还是愚昧，只看官大官小，怎么可以治理动乱，国泰民安呢？轻慢欺侮贤人，必然没有重用他的心思。怠慢忠诚贤良的人才，贤人怎么能施展他全部的才干呢？汉高祖刘邦因为得到了张良、陈平的辅佐而更强大，楚霸王项羽因为失去了张良、陈平这样的人才而变得衰弱。

决策于不仁者险。

【注解】注曰：不仁之人，幸灾乐祸。

王氏曰：不仁之人，智无远见，高明若与共谋，必有危亡之险。如唐明皇不用张九龄为相，命杨国忠、李林甫当国。有贤良好人，不肯举荐，恐搀了他权位；用奸谗歹人为心腹耳目，内外成党，闭塞上下，以致禄山作乱，明皇失国，奔于西蜀，国忠死于马嵬坡下。此是决策不仁

【译文】为官总是挑官职大小，这样的人必将导致局面的混乱；失去自己的优势，力量必然削弱。

者，必有凶险之祸。

一三六

【古注白话解】宋·张商英注：不仁之人，幸灾乐祸喜欢看别人倒霉。

清·王氏注：不仁之人没有远见，高明的人如果和他合谋做事，也必然会有危险。比如唐明皇当年没有任用张九龄为宰相，而是任命杨国忠、李林甫掌管国家大事。他们对贤明的君子都不肯推荐提拔，因为他们怕君子会分掉他们的权势地位；反而任用奸险谗佞的小人为心腹耳目，于是朝廷内外勾结、拉帮结派，封锁君臣上下的消息，以致安禄山发动叛乱，唐明皇失去了国家，只能逃向西蜀。而杨国忠也死在了马嵬坡下。这就说明由心地不良的小人做决策，必有危险祸事。

【译文】处理问题、制定决策时没有远见，向心地不良的小人问计，必有危险。

阴计外泄者败，厚敛薄施者凋。

【注解】注曰：凋，削也。文中子曰：「多敛之国，其财必削。」

王氏曰：机若不密，其祸先发，谋事不成，后生凶患。机密之事，不可教一切人知；恐走透消息，返受灾殃，必有败亡之患。秋租、夏税，自有定例，废用浩大，常是不足。多敛民财，重征赋税，必损于民。民为国之根本，本若坚固，其国安宁；百姓失其种养，必有凋残之祸。

【古注白话解】宋·张商英注：凋，是削弱、凋零的意思。《文中子》中说：「如果一个国家过度征收民财，国家财富的根基必定会遭到削弱。」

清·王氏注：如果机要的事情不能谨慎保密，灾祸就会先来到；谋划的事情不成功，恐怕事后会生出凶险的祸患。机密的事情要保密，不能被一切人知道，恐怕会走漏消息，反而遭受灾殃，一定会有失败灭亡的灾难。秋天的田租、夏天的税收，本来有固定的常规，如果国家财政耗费巨大，就常常不够用。多多地搜刮老百姓的财产、重重地征收赋税，一定会损害百姓的利益。而百姓是国家的根基，根基如果牢固，国家就会安宁。百姓要是没有了生计，国家也就会受到削弱。

战士贫，游士①富者衰。

【译文】秘密的计划一旦泄露出去，一定会失败。横征暴敛、薄施寡恩，一定会衰落。

【注解】注曰：游士鼓其颊舌，惟幸烟尘之会；战士奋其死力，专弭疆场之虞。富彼贫此，兵势衰矣！

王氏曰：游说之士，以喉舌而进其身，官高禄重，必富于家；征战之人，舍性命而立其功，名微俸薄，禄难赡其亲。若不存恤战士，重赏三军，军势必衰，后无死战勇敢之士。

【古注白话解】宋·张商英注：游说之士摇唇鼓舌，唯恐赶不上战争年代以施展其口舌；而征战之士拼命效力，专门消弭疆场的纷争。如果让那些游说的人富有了，却让征战之士穷困，那么军队士气自然就会衰弱了。

清·王氏注：游说之士，靠的是口舌而攀升官职，官位高了禄位重了，家族都会富有；而征战之士需要有舍弃生命的精神去立下功勋，却声誉低，俸禄薄，俸禄难以赡养亲

人。如果不能爱惜战士，重重地犒赏队伍，军中的气势必然衰落，以后也没有敢于拼命战斗的勇士了。

【注释】

①游士：游说谋划之人。

货赂公行者昧。

【译文】奋勇征战的将士生活贫穷，鼓舌摇唇的说客安享富贵，国势一定会衰落。

【注释】注曰：私昧公，曲昧直也。

【注解】

王氏曰：恩惠无施，仗威权侵吞民利；善政不行，倚势力私事公为。欺诈百姓，变是为非；强取民财，返恶为善。若用贪饕掌国事，必然昏昧法度，废乱纪纲。

【古注白话解】宋·张商英注：用私欲来蒙蔽公义，用邪曲来蒙蔽正直。

清·王氏注：不对民众施行恩惠，却倚仗威权侵吞百姓的民脂民膏。善政不去施行，如果贪婪残暴的人执掌国政，必然会导致法度不明，秩序混乱。

【译文】公开以财货行贿政府官员的行为蔚然成风，政治必定十分昏暗。

却倚仗权势而假公济私。欺诈百姓，把对的说成是错的，强取民财，把坏事美化成好事。如

闻善忽略，记过不忘者暴。

【注解】

注曰：暴则生怨。

王氏曰：闻有贤善好人，略时间欢喜；若见忠正才能，暂时敬爱；其有受贤之虚名，而无用人之诚实。施谋善策，不肯依随；忠直良言，不肯听从。然有才能，如无一般；不用善人，必不能为善。

齐之以德，广施恩惠，能安其人，行之以政。心量宽大，必容于众；少有过失，常记于心，逞一时之怒性，重责于人，必生怨恨之心。

【古注白话解】

宋·张商英注：对别人的错误耿耿于怀，这种暴烈的作风会产生怨恨。

清·王氏注：听说有贤明善良的好人，见到忠诚正直的人才，但只会短暂地欢喜、敬爱。这就是有「爱才」的虚名，而没有「爱才」的诚意。好的建议和谋略不被采纳，忠诚正直的建议也听不进去，这样即使有才能人士，也和没有一样。不任用善人为官，他也必然不会做善事。

用道德规范自己和他人，广泛地施行恩惠慈爱，能让这样的人才安定，并任用他处理政务。胸怀宽广，一定能被众人所接纳。如果对别人偶尔犯错，却念念不忘，然后放纵一时的愤怒，狠狠地责罚别人，这样一定会招致部下的怨恨。

【译文】

知道别人的优点长处却不重视，对别人的缺点错误反而耿耿于怀的，属于作风粗暴之人。

一三九

所任不可信，所信不可任者浊。

【注解】注曰：浊，溷也。

王氏曰：疑而见用，怀其惧而失其善；用而不信，竭其力而尽其诚。既疑休用，既用休疑；疑而重用，必怀忧惧，事不能行。用而不疑，秉公从政，立事成功。

【古注白话解】清·王氏注：如果一个人被猜忌却还被任用，那么他必然会深怀恐惧，从而不能充分发挥、施展所长；如果被任用却不被信任，他也难以竭尽全力，展现其全部的忠诚。因此，如果有猜疑就不要任用，如果任用就不要猜疑。如果怀有疑虑却还重用这个人，那么他必然会怀有忧虑和恐惧，做事就不能取得成功。只有在不怀疑的前提下任用这个人，他才能秉公做事，从而取得成功。

宋·张商英注：浊，指污浊。

【译文】使用的人不堪信任，信任的人又不能胜任其职，那么政局就会变得混浊不堪。

牧人①以德者集，绳人以刑者散。

【注解】注曰：刑者，原于道德之意而恕在其中；是以先王以刑辅德，而非专用刑者也。

王氏曰：教以德义，能安于众；齐以刑罚，必散其民。若将礼、义、廉、耻，化以孝、悌、忠、信，使民自然归集。官无公正之心，吏行贪赘；侥幸户役，频繁聚敛百姓；不行仁道，

故曰：牧之以德则集，绳之以刑则散也。

专以严刑，必然逃散。

【古注白话解】宋·张商英注：刑法是建立在道德原则上的，自然包含着将心比心。

因此，古代君王使用刑法来辅助德治，而不是专门使用刑法。所以说，依靠道德的力量来治理人民，人民就会聚集而来；若一味地依靠刑法来维持统治，则人民将离散而去。

清·王氏注：用道德仁义来教育百姓，可以使百姓安定。而用刑罚来约束百姓，必然会导致百姓逃散而去。如果能够将礼制、道义、廉操、羞耻的精神，辅助以孝顺父母、友爱兄弟、忠于君王、诚信于朋友，就能使人民自然而然地归顺聚集起来。如果当官的没有公平正直之心，下面的小吏贪得无厌，差役频繁地到家家户户去搜刮百姓的钱财，不行仁爱之道，却专门使用刑罚，百姓必然逃散。

【注解】① 牧人：即治理百姓。

【译文】依靠道德的力量来治理人民，人民就会团结；若一味地依靠刑法来维持统治，则人民将离散而去。

小功不赏，则大功不立；小怨不赦，则大怨必生。

【注解】王氏曰：功量大小，赏分轻重；事明理顺，人无不服。盖功德乃人臣之善恶；赏罚，是国家之纪纲。若小功不赐赏，无人肯立大功。志高量广，以礼宽恕于人；德尊仁厚，仗义施恩于众人。有小怨不能忍舍，专欲报恨，返招其祸。如张飞心急性躁，人有小过，必以重罚，

后被帐下所刺，便是小怨不舍，则大怨必生之患。

【古注白话解】清·王氏注：功劳要按大小来决定赏赐的轻重，这样的话合情合理、明白顺畅，没有人不心悦诚服。人的功业和德行定义了他的好坏，而奖赏和惩罚则代表着国家的秩序。如果小的功劳得不到赏赐，就没有人愿意立大的功劳了。人应该志向高远、气量广大，以礼义的精神宽恕他人；还应该道德尊贵、博爱仁厚，以仁义向众人施行恩典。如果对小的怨恨也不能忍受放下，一心只想要报复，反而会招来祸患。例如张飞心性急躁，他人犯了小错也施以重罚，后来被部下刺杀，这就是小的怨恨放不下，大的怨恨就一定会产生的道理。

【译文】小的功劳不奖赏，便不会建立大功劳；小的怨恨不宽赦，大的怨恨便会产生。

赏不服人，罚不甘心者叛。赏及无功，罚及无罪者酷。

【注解】注曰：人心不服则叛也。非所宜加者，酷也。

王氏曰：赏轻生恨，罚重不共。有功之人，升官不高，赏则轻微，人必生怨。罪轻之人，加以重刑，人必不服。赏罚不明，国之大病；人离必叛，后必灭亡。施恩以劝善人，设刑以禁恶党。私赏无功，多人不忿；刑罚无罪，众士离心。此乃不共之怨也。

【古注白话解】宋·张商英注：奖赏不能服人，处罚不能让人甘心，这样人心不服，

久了就会引起叛乱；赏及无功之人，罚及无罪之人，这是赏罚不当，就显得暴虐。

清·王氏注：奖赏不当，过于轻微就会有怨恨，惩罚过重又会让人不甘心而离心离德。有功劳的人，但论功行赏的官爵提升得不够高，赏赐得不够重，一定会产生怨恨。有小罪的人却加以很重的刑罚，人一定会不服。赏罚不明，这是国家很大的问题。人们离心离德后必然叛乱，然后一定灭亡。施加恩惠是用来勉励人们所做的善事，设置刑罚是用来禁绝为非作歹。以私心赏赐没有功劳的人，众多的人都会生气；刑罚于无罪之人，众将士就离心离德，这是不能共存的怨恨。

【译文】奖赏不能服人，处罚不能让人甘心，必定引起叛乱；赏及无功之人，罚及无罪之人，就是所谓的暴虐。

听谗而美，闻谏而仇者亡。能有其有者安，贪人之有者残。

【注解】注曰：有吾之有，则心逸而身安。

王氏曰：君子忠而不佞，小人佞而不忠。听谗言如美味，怒忠正如雠仇，不亡国者，鲜矣！若能谨守，必无疏失之患；巧计狂徒，后有败坏之殃。如智伯不仁，内起贪饕、夺地之志生，奸狡侮韩魏之君，却被韩魏与赵襄子暗合，返攻杀智伯，各分其地。此是贪人之有，返招败亡之祸。

【古注白话解】宋·张商英注：安心于拥有我所有的，就会心神安逸、身体安康。

清·王氏注：君子忠诚绝不会巧言谄媚，小人巧言谄媚却绝不会忠诚。听到谗言却如

同吃美味，仇视忠臣如同仇视敌人，这样的国家还能不灭亡的，几乎没有啊！如果能够谨慎守护自己所有的东西，一定不会有疏忽纰漏造成的祸患；如果是精巧地设计而谋取他人的东西，后来就会有失败的灾殃。就像春秋时期的智伯，心中不仁，贪得无厌，产生了侵夺他人土地的心思，并阴险地排挤、侮辱韩国、魏国国君，却反而被韩、魏两国与赵襄子里通外合，反过头来攻杀了智伯，各自都分得了智伯的土地。这就是贪图他人所有的，反而招致失败灭亡的灾祸。

【译文】听到谗佞献媚之言就十分高兴，听到逆耳忠谏之言便心生怨恨，一定灭亡。藏富于民，以百姓的富有作为本身的富有，这样才会安定；欲壑难填，总是贪求别人所有的，必然会伤害百姓。

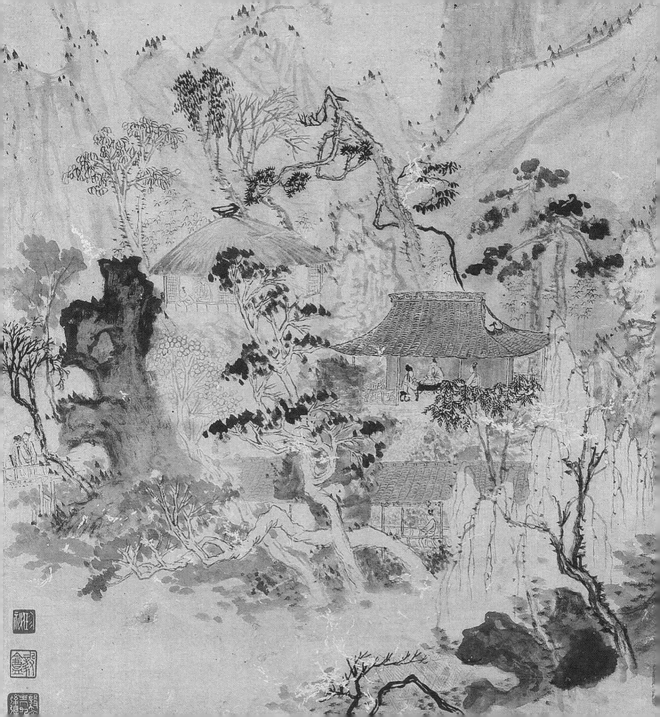

安禮章第六

註曰安而履之之謂禮

怨在不捨小過患在不預定謀福在積善禍在積惡

註曰善積則致於福惡積則致於禍無善無惡則

亦無禍無福矣

饑在賤農寒在惰織安在得人危在失士富在迎來

註曰唐堯之節儉李悝之盡地力越王勾踐之十

年生聚漢之平準皆所以迎來之術也

貧在棄時上無常躁下無疑心

註曰躁靜無常喜怒不節羣情猜疑莫能自安

輕上無罪侮下無親

　　註曰輕上無禮侮下無恩

近臣不重遠臣輕之

　　註曰淮南王言去平津侯如發蒙耳

自疑不信人

　　註曰暗也

自信不疑人

　　註曰明也

枉士無正友

註曰李逢吉之友則八關十六子之徒也

曲上無直下

註曰元帝之臣則弘恭石顯是也

危國無賢人亂政無善人

註曰非無賢人善人君不能用故也

愛人深者求賢急樂得賢者養人厚

註曰人不能自愛待賢而愛之人不能自養待賢

而養之

國將霸者士皆歸

註曰趙殺鳴犢故夫子臨河而返

邦將亡者賢先避

註曰若微子去商仲尼去魯是也

地薄者大物不產水淺者大魚不游樹禿者大禽不棲

林疎者大獸不居

註曰此四者以明人之淺則無道德國之淺則無

忠賢也

山峭者崩澤滿者溢

註曰此二者明過高過滿之戒也

棄玉取石者盲

註曰有目與無目同

羊質虎皮者辱

註曰有表無裏與無表同

衣不舉領者倒

註曰當上而下

走不視地者顛

註曰當下而上

柱弱者屋壞輔弱者國傾

註曰材不勝任謂之弱

足寒傷心人怨傷國

註曰夫冲和之氣生於足而流於四肢而心為之

君氣和則天君樂氣平則天君傷矣

山將崩者下先隳國將衰者人先弊

註曰自古及今生齒富庶人民康樂而國衰者未

之有也

根枯枝朽人困國殘

註曰長城之役與而秦國殘矣汴渠之役與而隋

國殘矣

與覆車同軌者傾與亡國同事者滅

註曰漢武欲為秦皇之事幾至於傾而能有終者

末年哀痛自悔也桀紂以女色亡而幽之褒姒同

之漢以閹宦亡而唐之中尉同之

見已生慎將生惡其迹者預避之

註曰已生者見而去之也將生者慎而消之也惡

其迹者急履而惡踦不若廢履而無行妄動而惡

知不若絀心而無動

畏危者安畏亡者存夫人之所行有道則吉無道則凶

吉者百福所歸凶者百禍所攻非其神聖自然所鍾

註曰有道者非已求福而福自歸之無道者畏禍

愈甚而禍愈攻之豈其有神聖為之主宰乃自然

之理也

務善策者無惡事無遠慮者有近憂重可使守固不可

使臨陣貪可使攻取不可使分陣廉可使守主不可使

應機此五者各隨其才而用之同志相得

註曰舜則八元八凱湯則伊尹孔子則顏回也

同仁相憂

註曰文王之閎散微子之父師少師周旦之名公

管仲之鮑叔也

同惡相黨

註曰紂之臣億萬跖之徒九千是也

同愛相求

註曰愛利則聚斂之臣求之愛武則談兵之士求

之愛勇則樂傷之士求之愛仙則方術之士求之

愛符瑞則矯誕之士求之凡有愛者皆情之偏性

之蔽也

同美相妬

註曰女則武后韋庶人張良娣是也男則趙高李

斯是也

同智相謀

註曰劉備曹操翟讓李密是也

同貴相害

註曰勢相軋也

同利相忌

註曰害相刑也

同聲相應同氣相感

註曰五行五氣散於萬物自然相感

同類相依同氣相親同難相濟

註曰六國合從而拒秦諸葛亮通吳以敵魏非有

仁義存焉特同難耳

同道相成

註曰漢承秦後海內凋弊蕭何以清靜涵養之何

將亡念諸將俱喜功好動不足以知治道惟曹參

在齊嘗治蓋公黃老術不務生事故引參以代相

同藝相規

註曰李醯之賊扁鵲逢蒙之惡后羿是也規者非

之也

同巧相勝

註曰公輸子九攻墨子九拒是也

此乃數之所得不可與理違

註曰自同志下所行所可預知智者知其如此順

理則行之逆理則違之

釋已而教人者逆正已而化人者順

註曰教者以言化者以道老子曰法令滋彰盜賊
多有教之逆者也我無為而民自化我無欲而民
自順化之順者也

逆者難從順者易行難從則亂易行則理

註曰天地之道簡易而已聖人之道簡易而已順

日月而晝夜之順陰陽而生殺之順山川而高下
之此天地之簡易也順邊陸而外之順中國而內

之順君子而爵之順小人而役之順善惡而賞罰

之順九土之宜而賦斂之順人倫而序之此聖人

之簡易也夫烏獲非不力也執牛之尾而使之卻

行則終日不能步尋丈及以環桑之枝貫其鼻三

尺之綯縻其頸童子服之風於大澤無所不至者

蓋其勢順也

詳體而行理身理家理國可也

註曰小大不同其理一也

黄石公素書

安礼章第六

【注解】 注曰：安而履之为礼。

王氏曰：安者，定也。礼者，人之大体也。此章之内，所明承上接下，以显尊卑之道理。

【古注白话解】 宋·张商英注：让人安心践行的就是礼。

清·王氏注：安，就是安定。礼，就是关于为人处世的基本道理。本章中说明的是传承上一辈，接引下一代，以显明尊卑的道理。

【题解】 本章为全书的总结，在讲述了道、德、志、义之后，将做人成大事的立身之本归结为「礼」。「礼」者，理也，也就是做人处世的规律和原则。本章把人生中安危祸福、贫富贵贱的来源和道理剖析得淋漓尽致，对人生中发展自己，趋势避害、保全自身、成就事业颇具实际指导意义。

怨在不舍小过，患在不预定谋；福在积善，祸在积恶。

【注解】 注曰：善积则致于福，恶积则致于祸；无善无恶，则亦无祸无福矣。

王氏曰：君不念旧恶。人有小怨，不能忘舍，常怀恨心；人生疑惧，岂有报效之心？事不从宽，必招怨之过。人无远见之明，必有近忧之事。凡事必先计较、谋算必胜，然后可行。若不料量，临时无备，仓卒难成。不见利害，事不先谋，返招祸患。人行善政，增长福德；若为恶

事，必招祸患。

【古注白话解】 宋·张商英注：不断地行善就会得到福泽，不断地作恶就会遭到灾祸。

在那无善无恶之处，既没有灾祸也没有福泽。

清·王氏注：君主不应当对他人过往的恶意念念不忘。如果他人给我造成的不快我一直怀恨在心不能宽恕，那么他也会对他人过往的恶意念念不忘。如果他人给我造成的不快我一直怀恨在心不能宽恕，那么他也会心生疑虑恐惧，这样就不会有报效的想法了。做事如果不够宽容，一定会别人的责怪埋怨。人如果没有长远的谋划，就一定会有眼前担忧的事。

但凡做事，都要先做计划、确定策略，有必胜的把握了，然后再去施行。如果事先没有谋划安排，事到临头就没有准备，仓促之间很难把事情办成。没有权衡利弊，做事不预先谋划，就容易招致祸患。人如果多行善事，必能增加福泽；如果多做恶事，必定会招致祸患。

【译文】 怨恨产生于不肯赦免小的过失，祸患产生于事前未做仔细的谋划；幸福在于积善成德，灾难在于多行不义。

饥在贱农，寒在惰织；安在得人，危在失士。

【注解】 王氏曰：懒惰耕种之家，必受其饥；不勤养织之人，必有其寒。种田、养蚕，皆在于春；春不种养，秋无所收，必有饥寒之患。国有善人，则安；朝失贤士，则危。韩信、英布、彭越三人，皆有智谋，霸王不用，皆归汉王；拜韩信为将，英布、彭越为王；运智施谋，灭强秦，而诛暴楚；讨逆招降，以安天下。汉得人，成大功；楚失贤，而丧国。

【古注白话解】 清·王氏注：懒于耕种的家庭必定会挨饿，不勤劳养蚕纺织的人也必定会受冻。种田和养蚕都取决于春天，春天不种田养蚕，秋天就没有收成，必定会有饥饿和寒冷的祸患。国家有贤善之人，就能够安定；朝廷失去贤明之士，就会变得危险。韩信、英布、彭越这三个人都有智谋，但被楚霸王项羽所忽视，所以他们最终都投奔汉王刘邦而效力；刘邦封韩信为将军，封英布、彭越为王，他们运用智慧施展谋略，灭掉了强大的秦国，诛灭了暴烈的楚国；他们讨伐叛逆，招安降将，以安定天下。汉朝得到了这些贤人的帮助，才能取得伟大的成就；而楚国失去了这些贤人，则导致了国家的丧亡。

【译文】 轻视农业，必招致饥馑；惰于蚕桑纺织，必挨冷受冻。得贤能之人相助则国家安定，失去贤士相助，则社稷危亡。

富在迎来①，贫在弃时②。

【注】 注曰：唐尧之节俭，李悝之尽地利，越王勾践之十年生聚，汉之平准，皆所以迎来之术也。

【注解】 注曰：富起于勤俭，时未至，而可预办。谨身节用，营运生财之道，其家必富，不失其所。贫生于怠惰，好奢纵欲，不务其本，家道必贫，失其时也。

【古注白话解】 宋·张商英注：上古的唐尧通过节俭的方式来增加收入，战国时的李悝充分利用地利来增加产出，越王勾践用十年时间增加人口、聚积财力，汉朝通过平抑物价的措施，这些都是增加收入的好方法。

清，王氏注：富裕来源于勤劳俭朴，时候没到就提前预备好。谨慎、节约地使用自己的资源，通过经营创造财富，这样的家庭必然富裕，不会失去生计。而贫困则源于懒惰、喜好奢侈和放纵欲望，不努力工作，这样的家庭必然贫困，从而失去致富的机会。

【注释】

① 迎来：为实现未来目标而早做筹划，并于当下身体力行，如：勤俭、重农、休养生息、重商等，如此国家政治稳定，经济繁荣，自然吸引远处的百姓前来安居而乐业，国家也因此更加富强。

② 弃时：为「迎来」反义词，即废弃当下应该做的事，懒惰、奢侈浪费、纵欲好战、荒废农、商时机，不务正业，不着眼当下，就无光明未来，国家国库亏空，国力虚弱。

【译文】富裕在于有长远的打算，勤俭谋划未来；贫穷是因为骄奢怠惰、不务正业，抓不住机遇。

上无常躁，下多疑心。

【注解】注曰：躁静无常，喜怒不节；群情猜疑，莫能自安。

王氏曰：喜怒不常，言无诚信；心不忠正，赏罚不明。所行无定准之法，语言无忠信之诚。人生疑怨，事业难成。

【古注白话解】宋・张商英注：在上位的人如果情绪时而急躁，时而平静，飘忽不定、喜怒无常、不加节制，那么下面的众人就会心中猜疑，无法安定。

清·王氏注：喜怒无常，说明言语不诚实、缺乏信用、内心不忠诚正直，奖赏和惩罚就不会明白无误，所做的事没有一定的原则，说的话也不讲忠诚和信用。这会让下面的众人产生疑虑和怨言，从而使事业难以成功。

【译文】上位者反覆无常，言行不一，部属必生猜疑之心，以求自保。

轻上生罪，侮下无亲。

【注解】注曰：轻上无礼，侮下无恩。

王氏曰：承应君王，当志诚恭敬，若生轻慢，必受其责。安抚士民，可施深恩厚惠；侵慢于人，必招其怨。轻蔑于上，自得其罪；欺罔于人，必不相亲。

【古注白话解】宋·张商英注：轻视上级是没有礼貌，欺侮下级就没有恩德可言。

清·王氏注：侍奉君王时，应当志诚而恭敬。如果有轻薄怠慢的作为，一定会受到责罚。安抚臣民，可以施以深厚的恩德和实惠。而侵犯、怠慢了他人，必然会招致他人的怨怒。轻蔑于上级，会自食其果。欺辱诓骗下属，则下属必然不会亲附他。

【译文】对上官轻视怠慢，必定获罪；对下属侮辱傲慢，必定失去亲附。

近臣不重，远臣轻之。

【注解】注曰：淮南王言：去平津侯如发蒙耳。

王氏曰：君不圣明，礼衰，法乱，臣不匡政，其国危亡。君王不能修德行政，大臣无谨惧之心；公卿失尊敬之礼，边起轻慢之心。近不奉王命，远不尊朝廷；君上者，须要知之。

【古注白话解】宋·张商英注：淮南王刘安曾经说过，去掉平津侯公孙弘就像摘下盖在物品上的蒙皮一样容易。

清·王氏注：如果君王不圣明，那么就会礼制衰落，法律昏乱。如果臣子不匡扶国政，国家就有灭亡的危险。如果君不能修养仁德来处理政事，大臣就没有谨慎、畏惧之心了；而王公大臣失去尊敬的礼制，边疆就会有轻视怠慢的心理。身边的人不遵守国君的命令，远方的人也不会尊敬朝廷。国君应该知道这个道理。

【译文】近臣不尊重中央政府，不执行中央政策指示，地方上就更不尊重了，中央政府就失去威信了。

自疑不信人，自信不疑人。

【注解】注曰：暗也。明也。

王氏曰：自起疑心，不信忠直良言，是为昏暗；己若诚信，必不疑于贤人，是为聪明。

一六五

【古注白话解】宋·张商英注：自己多疑的人往往也不会真正相信他人，这是昏昧黑暗之人；自信的人往往也会信任他人，这就是聪明练达之人。

清·王氏注：自己心中先有了猜疑，就不信忠臣的良言劝诫，这就是昏庸黑暗。自己如果诚实守信，必然不会猜疑贤明之人，这就是聪明练达。

【译文】没有自信的人看不清局势、摸不透情况，往往就会怀疑他人；有自信的人全局在胸，先机在手，则知人善任。

枉士无正友，曲上无直下。

【注解】注曰：李逢吉之友，则「八关」「十六子」之徒是也。元帝之臣则弘恭、石显是也。

王氏曰：谄曲、奸邪之人，必无志诚之友。不仁无道之君，下无直谏之士。士无良友，不能立身；君无贤相，必遭危亡。

【古注白话解】宋·张商英注：喜欢阿谀献媚、行事奸邪的小人，不会有正直的朋友。比如李逢吉的「八关」「十六子」这些朋友，就不是正派的人。在邪僻的上司领导下，必定没有正直的部下。比如汉元帝手下的大臣弘恭、石显，就是不刚正的人。

清·王氏注：逢迎拍马不正直、行事奸邪的小人，一定没有真诚正直的朋友。不行仁爱、没有道德的君主，手下也没有直言劝谏的臣子。人没有贤良的朋友，就不能安身立命。国君没有贤能的宰相，必定要遭受危险甚至灭亡。

【译文】喜欢阿谀献媚、行事奸邪的小人，不会有正直的朋友。在邪僻的上司领导

危国无贤人，乱政无善人。

【注解】注曰：非无贤人、善人，人君不能用故也。

王氏曰：谗人当权，恃奸邪陷害忠良，其国必危。君子在野，无名位，不能行政；若得贤明之士，辅君行政，岂有危亡之患？纵仁善之人，不在其位，难以匡政直言。君不圣明，其政必乱。

【古注白话解】宋·张商英注：不是没有贤明或善良的人才，而是君主不能任用他们。

清·王氏注：如果让喜欢进谗言的小人当权，他们凭着其奸险、邪恶而谋害忠良，那么国家必然陷入危险。君子在民间，既没有名望地位，也不能掌管政务。如果国君能够聘用贤明的人才来辅佐自己掌管政事，怎么会有国家危险、灭亡的忧患呢？即使有仁德贤善之人，如果没有应有的官位，就难以匡扶政治、直言劝谏。因此，国君若不圣明，其政局必然动荡混乱。

【译文】行将灭亡的国家，绝不会有贤人辅政；陷于混乱的政治，决不会有善人参与。

爱人深者求贤急，乐得贤者养人厚。

【注解】注曰：人不能自爱，待贤而爱之；人不能自养，待贤而养之。

王氏曰：若要治国安民，必得贤臣良相。如周公摄正辅佐成王，或梳头、吃饭其间，闻有宾至，三遍握发，三番吐哺，以待迎之。欲要成就国家大事，如周公忧国、爱贤，好名至今传说。聚人必须恩义，养贤必以重禄，恩义聚人，遇危难舍命相报。重禄养贤，辄国事必行中正。

如孟尝君养三千客，内有鸡鸣狗盗者，皆恭养、敬重。于他后遇患难，狗盗秦国孤裘，鸡鸣函谷关下，身得免难，还于本国。孟尝君能养贤，至今传说。

【古注白话解】宋・张商英注：贤人没办法自我爱护，而是求贤若渴的人自然会厚养他们。

清・王氏注：如果想要治理国家、安定人民，就必须要有贤良的臣僚辅佐。就像周公旦掌管朝政辅佐周成王一样，在他梳头、吃饭的时候听到有宾客来到，就马上握住头发，吃一次饭要三次吐出食物，以等待迎接客人。想要成就国家大事，就应该像周公旦一样为国家考虑，求才若渴，周公的美名至今传扬。要想聚集人才，必须施行恩德道义，厚养贤才，必须提供优厚的俸禄。以恩德道义聚集人才，在危难之际他们就会舍命相报；以优厚的俸禄厚养贤才，那么国家的政务必然公平正直。例如孟尝君供养了三千食客，其中甚至有会公鸡打鸣、会狗翻墙偷盗的人，但孟尝君都恭敬地供养、尊重。后来孟尝君遇到危难，学狗偷东西的人盗取了秦国的狐皮大衣，会公鸡打鸣的人在函谷关下学公鸡打鸣，使关门提前打开，孟尝君因此得以免于灾难并回到了本国。孟尝君善于供养贤人，这样的美名至今传扬不衰。

一六八

【译文】深深爱惜人才者，一定急于访求贤才；从心底乐得贤才者，则必定会以高薪厚禄来蓄积贤才。

国将霸者士皆归。

【注解】注曰：赵杀鸣犊，故夫子临河而返。

【古注白话解】宋·张商英注：春秋时期晋国执政赵简子杀了窦鸣犊，孔子本来打算要去晋国，听到这个消息走到黄河边就返回了。

【译文】国家即将称霸，人才都会聚集来归附。

邦将亡者贤先避。

【注解】注曰：若微子去商，仲尼去鲁是也。

【古注白话解】宋·张商英注：比如微子离开商都，孔子离开鲁国，都是贤人离开邦国的例子。

【译文】邦国即将败亡，贤者先行隐退。

居。

地薄者，大物不产；水浅者，大鱼不游；树秃者，大禽不栖；林疏者，大兽不

一七〇

【注解】 注曰：此四者，以明人之浅则无道德，国之浅则无忠贤也。

王氏曰：地不肥厚，不能生长万物；沟渠浅窄，难以游于鲸鳌。君王量窄，不容正直忠良；不遇明主，岂肯尽心于朝。高鸟相林而栖，避害求安；贤臣择主而佐，立事成名。树无枝叶，大鸟难巢；林若稀疏，虎狼不居。君王心志不宽，仁义不广，智谋之人，必不相助。

【古注白话解】 宋·张商英注：这四句话，说明人如果浅薄了，就没有道德；国家肤浅没有深厚底蕴了，也就没有忠臣贤相了。

清·王氏注：土地不够肥沃深厚，就不能生长养育万物；沟渠如果又浅又窄，鲸鱼大龟就不会过来游动。君王的心胸气量狭窄，就容不下正直忠良的臣子。遇不到贤明的君主，臣子们又怎肯尽心力于朝廷呢？像高飞的鸟就选择不下正直忠良的臣子。遇不到贤明的君主，臣子们又怎肯尽心力于朝廷呢？像高飞的鸟会选择树林而栖息，以躲避危害寻求安全，贤能的臣子也会选择君主而辅佐，以便建功立业成就功名。树上如果没有枝叶，大鸟就难以做巢，林木如果稀疏，虎狼也不会居住。同样地，如果君王的心胸气量不宽宏，仁义不够深广，有智谋的人也不会去帮助他。

【译文】 土地贫瘠，不能生出宝物；水浅之处，养不出大鱼，其他地方的大鱼也游不过来；秃树之上，大的珍禽不会栖息；树林稀疏，大的野兽不会居住。

山峭者崩，泽满者溢。

【注解】注曰：此二者，明过高、过满之戒也。

王氏曰：山峰高峻，根不坚固，必然崩倒。君王身居高位，掌立天下，不能修仁行政，无贤相助，后有败国、亡身之患。池塘浅小，必无江海之量；沟渠窄狭，不能容于众流。君王治国心量不宽，恩德不广，难以成立大事。

【古注白话解】宋·张商英注：山势过于陡峭，则容易崩塌；河湖、沼泽蓄水过满，则会漫溢出来。这两者，是用来说明过高、过满的危险，我们应当警戒的。

清·王氏注：山峰过于高耸险峻，根基就不会坚固，必然会崩塌倒掉。君王身居高位，执掌天下，如果不能修行仁义推行政事，没有贤能的人相助，最后一定会有国家。君王身居高位，执掌天下，如果不能修行仁德以施行政事，又没有贤良的臣僚辅佐，最后就会有国家灭亡、自身被害的祸患。池塘的水又浅又小，自然没有江河湖海的容量；河沟水渠狭窄，自然不能容纳全部河流。君王治理国家如果胸怀气量不够宽广，恩德不够深厚广博，就难以成功做成大事。

【译文】山势过于陡峭，则容易崩塌；河湖、沼泽蓄水过满，则会漫溢出来。

弃玉取石者盲。

【注解】注曰：有目与无目同。

王氏曰：虽有重宝之心，不能分拣玉石；然有用人之志，无智别辨贤愚。商人探宝，弃美玉而取顽石，空废其力，不富于家。君王求士，远贤良而用谗佞，枉费其禄，不利于国。贤愚不辨，玉石不分；虽然有眼，则如盲暗。

羊质虎皮者辱。

一七二

【古注白话解】宋·张商英注：本来是羊，却披上老虎皮，这种有外表而没有实质的，其实和没有外表是一样的。

清·王氏注：羊披着老虎的皮，假装老虎的威势，但碰到草就吃草了。这种「虎」虽然有虎的外形，却改不掉羊的本性。恶人仰仗官府的威势，对百姓施展威权，但见到好处却很贪婪。他们虽然表面上装出正人君子的模样，却终究改不掉小人的胡作非为。羊吃草的时候忘记了虎的威严，恶人贪图财利，扰乱废除了官府的法纪。如果揭穿了他奇怪狡诈的行为，他就会遭受灾殃，必然自身受损、名誉扫地的祸殃。

【译文】本质为羊，却披上老虎皮，装腔作势者必有辱身之祸。

衣不举领①者倒。

【注解】注曰：当上而下。

【古注白话解】宋·张商英注：拿衣服时不提领子，势必把衣服拿倒。这是说应当从上面开始抓起，却反而从下面开始，这是本末倒置了。

清·王氏注：衣服没有领口和袖子，虽然举起来也不整齐；国家没有规章制度，法律不提衣领衣袖，就会混乱而难以穿进去；君王不任用贤良的大臣，纪纲不立，法度不行，何以治国安民？

王氏曰：衣无领袖，举不能齐；国无纪纲，法不能正。衣服不提领袖，倒乱难穿；君王不任大臣，则规章制度不能树立，法律不能公正执行，这怎能治理好国家、安定好百姓呢？

要穿衣服时不提衣领衣袖，就会混乱而难以穿进去，君王不任用贤良的大臣，就不能公正地执行。

【注释】

①衣不举领：做事情要有章法，讲规矩，不可乱来；另一层意思为做事情分清主次，区别纲目，抓住中心和关键。

【译文】拿衣服时不提领子，势必把衣服拿倒。

走不视地者颠①。

【注释】①注曰：当下而上。

【注解】

王氏曰：举步先观其地，为事先详其理。行走之时，不看田地高低，必然难行；处事不料理上顺与不顺，事之合与不合，逞自恃之性而为，必有差错之过。

【古注白话解】宋·张商英注：走路不看地面的一定会跌倒，这是说应当注意下边的时候却反而注意上边。

清·王氏注：迈步前要先看看地面，做事前要先详查其道理。行走的时候不看脚下田地的高低，肯定走不好路；做事的时候不考虑事情是否合情合理，呆板固执、自以为是地做事，一定会出差错。

【译文】走路不看地面的一定会跌倒。

【注释】①走不视地：走路眼睛不看地，而仰面望天，如此没有不栽跟头的。此句劝人做事要脚踏实地，早做谋划，扎扎实实做人，认认真真做事，才能无往而不胜。

【译文】走路不看地面的一定会跌倒。

柱弱者屋坏，辅弱者国倾。

【注解】注曰：才不胜任谓之弱。

王氏曰：屋无坚柱，房宇歪斜，朝无贤相，其国危亡。梁柱朽烂，房屋崩倒；贤臣疏远，家国倾乱。

【古注白话解】宋·张商英注：能力不能胜任，这叫做薄弱。

清·王氏注：屋子如果没有坚固的立柱支撑，整个房屋都会歪斜，朝廷内如果没有贤良的宰相，国家就将陷入危险之中。屋梁和立柱如果腐烂了，房屋就会崩溃倒塌；贤良的臣子们离开了，国家就会动乱颠覆。

【译文】房屋梁柱不坚固，屋子会倒塌；才力不足的人掌政，国家会倾覆。

足寒伤心，人怨伤国。

【注解】注曰：夫冲和之气，生于足，而流于四肢，而心为之君，气和则天君乐，气乖则天君伤矣。

王氏曰：寒食之灾皆起于下。若人足冷，必伤于心；心伤于寒，后有丧身之患。民为邦本，本固邦宁；百姓安乐，各居本业，国无危困之难。差役频繁，民失其所；人生怨离之心，必伤其国。

【古注白话解】宋·张商英注：淡泊平和的元气，是从脚上然后流布于四肢，而心是元气的主宰，元气和谐则身心康泰，元气失调则身心就会受伤了。

清·王氏注：寒凉的疾病都是从脚上引起的。如果人的脚是寒凉的，必定会伤及心脏。心脏被寒气所伤，事后就会有死亡的灾祸。同理，百姓是邦国的根基，根基稳固则邦国安宁。百姓安宁，安居乐业各安本分，国家就没有危难。如果频繁地驱使人民进行各种分外的劳役，民众就会没了生计，而众人也会产生怨恨叛离之心，这样一定会伤害到邦国的。

【译文】脚下受寒，心肺受损；民心怀恨，国家受伤。

山将崩者，下先隳①；国将衰者，民先弊。

【注解】注曰：自古及今，生齿富庶，人民康乐；而国衰者，未之有也。

王氏曰：山将崩倒，根不坚固；国将衰败，民必先弊，国随以亡。

【古注白话解】宋·张商英注：从古到今，人口兴旺富裕，百姓健康安乐，而国家却衰败的，从来没有过。

清·王氏注：大山将要倒塌，是因为根基不牢固了。国家将要衰败，是因为民众先贫困了，然后国家也会随之灭亡。

【注释】①隳：毁坏；动摇。

【译文】大山将要崩塌，山脚下的地基会先毁坏；国家将要衰亡，人民先受损害。

根枯枝朽，民困国残。

【注解】注曰：长城之役兴，而秦国残矣！汴渠之役兴，而隋国残矣！

王氏曰：树荣枝茂，其根必深。民安家业，其国必正。土浅根烂，枝叶必枯。民役频繁，百姓生怨。种养失时，经营失利，不问收与不收，威势相逼征；要似如此行，必损百姓，定有凋残之患。

【古注白话解】宋·张商英注：长城的劳役开始了，秦国就衰败了。京杭汴渠的劳役开始了，隋国就衰败了。

清·王氏注：大树枝叶茂盛，其根一定扎得很深；人民安居乐业，国家一定会走上正途。如果土壤浅薄，树根腐烂，那么树的枝叶也必定会枯萎。如果对人民的劳役太过频繁，百姓就会产生怨恨。劳役频繁就耽误了种田养蚕，各种经营也会失败，更可怕的是不管人民有没有收成，也要用威势逼着百姓纳税。照这样的话，一定会损害百姓，国家也就必定有凋零残败的隐患。

【译文】树根枯烂，枝条就会腐朽；人民困窘，国家就会残破。

与覆车同轨者倾，与亡国同事者灭。

【注解】

注曰：汉武欲为秦皇之事，几至于倾；而能有终者，末年哀痛自悔也。桀纣以女色而亡，而幽王之褒姒同之。汉以阉宦亡，而唐之中尉同之。

王氏曰：前车倾倒，后车改辙；若不择路而行，亦有倾覆之患。如吴王夫差宠西施、子胥谏不听，自刎于姑苏台下。子胥死后，越王兴兵破了吴国，自平吴之后，迷于声色，不治国事；范蠡归湖，文种见杀。越国无贤，却被齐国所灭。与覆车同往，与亡国同事，必有倾覆之患。

【古注白话解】

宋·张商英注：汉武帝想要效法秦始皇的事业，结果几乎让汉朝崩溃。而最终没有国破家亡，是由于汉武帝在晚年哀痛悔改的缘故。夏桀、商纣王因为贪恋女色而亡国，而周幽王也步其后尘，因为宠爱褒姒而误国。东汉因为宦官弄权而亡国，而唐朝的宦官担任护军中尉又是步其后尘。

清·王氏注：前车翻倒，后车就应该改变道路；如果不改路而行，就也有翻车的隐患。就像吴王夫差宠爱西施，伍子胥死谏却不肯听，悲愤而自刎于姑苏台下。伍子胥死后，越王勾践发动大军攻破了吴国。可他自从平定了吴国之后就沉迷于声色，不治国事。结果范蠡泛舟而去，文种也被杀害。越国没有了贤良的臣子，终于被齐国消灭。和翻掉的车子走一条路，和已经灭亡的国家做同样的事，一定有倾倒覆灭的祸患。

【译文】

与倾覆的车子走同一轨道的车，也会倾覆；与前代已经灭亡的国家做相同的事，也会灭亡。

見已生者，慎將生；惡其跡者，預避之。

【注解】注曰：已生者，見而去之也；將生者，慎而消之也。惡其跡者，急履而惡跡，不若廢履而無行。妄動而惡知，不若絀心而無動。

王氏曰：聖德明君，賢能之相，治國有道，天下安寧。昏亂之主，不修王道，便可尋思日所行之事善惡，誠恐敗了家國，速即宜先慎避。

【古注白話解】宋·張商英注：對于已經發生的錯誤，發現後就要去除它。對于可能要出現的錯誤苗頭，就要慎重地對待它。對于前人的惡劣事跡，與其雖然厭惡卻還急著行進，還不如停下腳步而不要重蹈覆轍；與其沒有頭腦地輕舉妄動，還不如身心安定下來。

清·王氏注：有聖明仁德的國君、賢明能干的宰相，就會以大道治理國家，天下自然太平安寧。如果是昏聵的國君又不能修行仁義之道，那就要常常檢點平時的所作所為是善是惡，唯恐做了壞事而讓國家衰敗，然後盡快地提前避免這種情況。

【譯文】見到已發生的敗亡之事，應警惕還將發生類似的事情；厭惡其人的卑劣行跡，就要早做預防，趨吉避凶。

畏危者安，畏亡者存。夫人之所行，有道則吉，無道則凶。吉者，百福所歸；凶者，百禍所攻；非其神聖，自然所鐘。

【注解】注曰：有道者，非己求福，而福自歸之；無道者，畏禍愈甚，而禍愈攻之。豈有

神圣为之主宰？乃自然之理也。

皆在人之善恶。

王氏曰：得宠思辱，必无伤身之患；居安虑危，岂有累己之灾？恐家国危亡，重用忠良之士；疏远邪恶之徒，正法治乱，其国必存。行善者，无行于己；为恶者，必伤其身。正心修身，诚信养德，谓之有道，万事吉昌。心无善政，身行其恶；不近忠良，亲谄喜佞，谓之无道，必有凶危之患。为善从政，自然吉庆；为非行恶，必有凶危之患。祸福无门，人自所召；非为神圣所降，

【古注白话解】

宋·张商英注：有道的人，并非自己祈求福禄，而福禄自然就奔向他。无道的人，越是对灾祸畏惧，灾祸就越是降临。这不是神灵主宰，而是自然规律如此。

清·王氏注：得到宠信时能够警惕可能的侮辱，就不会有伤身的祸患；虽然处于安全的环境而能考虑可能出现的危险，又怎么会有牵累自己的灾祸呢？担心国家危亡，就重用贤明忠良之人，疏远邪恶谄媚之人，恢复法度，治理混乱，国家就可以常存。行善的人，不是给自己行善而是为了他人，而作恶的人，则是一定会伤及自身的。端正心志，修正行为，诚实守信，涵养道德，这也算是有道了，自然万事吉祥昌盛。如果内心没有善意，反而多做坏事，不亲近忠诚善良的臣子，反而亲近谄媚和喜欢进逸言的小人，这就是无道之人了，一定会有凶险危难的祸患。施行政事的时候心怀善念，结果自然吉祥如意。为非作歹，必然面临危险乃至灭亡。灾祸和幸福本来没有来由，都是人自己招来的。它并非神灵降下来的祸福，而在于人心的善恶。

【译文】害怕危险，常能得安全；害怕灭亡，反而能生存。人的所作所为，符合行事之道则吉，不符合行事之道则凶。吉祥的人，各种各样的好处都到他那里；险恶的

人，各种各样的恶运灾祸都向他袭来。这并不是什么奥妙的事，而是自然之理。

务善策者，无恶事；无远虑者，有近忧。

【注解】王氏曰：行善从政，必无恶事所侵；远虑深谋，岂有忧心之患？为善之人，肯行公正，不遭凶险之患。凡百事务思虑远行，无恶亲近于身。

【古注白话解】清·王氏注：施政时心怀慈悯常行善政，就不会遭受恶事；遇事深谋远虑，哪里会有让人忧心的祸患？行善之人做事公平正直，就不会遭遇凶险之患。处理各种事务时，只要目光长远思虑周到，就不会有恶事临身。

【译文】善于谋划的人，没有险恶的事发生；没有深谋远虑的人，眼前必将出现忧患。

同志相得，同仁相忧。

【注解】注曰：舜有八元、八恺，汤则伊尹，孔子则颜回是也。文王之闳、散，微子之父师、少师，周旦之召公，管仲之鲍叔也。

王氏曰：心意契合，然与共谋，志气相同，方能成名立事。如刘先主与关羽、张飞；心契相同，拒吴、敌魏，有定天下之心；汉灭三分，后为蜀川之主。君子未进，贤相怀忧，谗佞当权，忠臣死谏。如卫灵公失政，其国昏乱，不纳蘧伯玉苦谏，听信弥子瑕谗言，伯玉退隐闲居。

子瑕得宠于朝上大夫，史鱼见子瑕谗佞而不能退，知伯玉忠良而不能进，君不从其谏，事不行

其政，气病归家，遗子有言："吾死之后，可将尸于偏舍，灵公若至，必问其故，你可拜奏其

言。"灵公果至，问何故停尸于此？其子奏曰："先人遗言："见贤而不能进，如谗而不能退，何

为人臣？生不能正其君，死不成其丧礼！"灵公闻言悔省，退子瑕，而用伯玉。此是同仁相忧，

举善荐贤，匡君正国之道。

【古注白话解】 宋·张商英注：虞舜的八元、八恺，商汤的伊尹，孔子的弟子颜回，

这都是彼此志向相同而情投意合的人。周文王与闳夭、散宜生、微子与箕子、比干、周公旦

与召公奭，管仲与鲍叔牙，这都是怀有同样仁德的人，彼此之间患难与共。

清·王氏注：只有互相心意契合，然后才能共同谋划；只有志气相同，才能建立功

名，成就事业。比如刘备、关羽、张飞三人，他们彼此心心相印，共同抵挡东吴，抗击曹

魏，有安定天下之心。然而汉朝覆灭，天下三足鼎立，刘备后来成了蜀汉之主。

君子如果没有被任用，贤良的宰相就会忧虑；如果谄媚奸邪的小人把持政权，忠臣就

会拼死劝谏。比如卫灵公朝政失察，国家昏聩混乱，不接受蘧伯玉的苦谏，反而听信弥子瑕

的逸言。蘧伯玉只好隐居退出朝政。弥子瑕得宠，位居大夫之列。史鱼见到弥子瑕奸邪谄媚

却不能罢免，知道蘧伯玉忠诚善良却不能任用，而且君主又不听他的劝谏，政事不能如愿，

一气之下，请求回国家养病。临终前对儿子说："我死之后，要把我的尸体停放在偏房，灵公

如果来到，必定要问原因，你就可以禀奏说话了。"后来灵公果然问起这个事情，他的儿子

就禀奏说："我父亲遗言说，见到贤人却不能任用，见到小人却不能罢免，怎能算得上臣

子？活着的时候没能匡扶君主，死后也不该按照礼制安葬。"灵公听后开始悔过反省，罢免

了弥子瑕，任用了蘧伯玉。这就是怀有同样仁德的君子互相关心，推举贤良、匡扶国君、拨

乱反正之道。

【译文】志向相同的人，自然情投意合；怀有同样仁德的君子，必定可以患难与共。

同恶相党。

【译文】为非作歹的恶人，会勾结在一起结党营私。

【注解】注曰：商纣之臣亿万，盗蹠之徒九千是也。

王氏曰：如汉献帝昏懦，十常侍弄权，闭塞上下，以奸邪为心腹，用凶恶为朋党。不用贤臣，谋害良相；天下凶荒，英雄并起。曹操奸雄、董卓谋乱，后终败亡。此是同恶为党，昏乱家国，丧亡天下。

【古注白话解】宋·张商英注：为非作歹的恶人会勾结在一起，就像商纣王的亿万臣子，盗蹠的九千徒众，就是这样的人。

清·王氏注：以汉献帝为例，他昏庸懦弱，十常侍操纵政权，堵塞君主与臣僚的联系，任用奸险邪恶的人为亲信，和穷凶极恶的人结党营私。不任用贤良的大臣，反而还陷害忠良；于是天下灾乱四起，英雄们纷纷起义。曹操奸诈、董卓谋求篡位，汉朝最终灭亡了。这就是为非作歹的恶人，会勾结在一起结党营私。导致国家昏乱，乃至天下大乱。

同爱相求。

【注解】注曰：爱利，则聚敛之臣求之；爱武，则谈兵之士求之。爱勇，则乐伤之士求之；爱仙，则方术之士求之；爱符瑞，则矫诬之士求之。凡有爱者，皆情之偏、性之蔽也。

王氏曰：如燕王好贤，筑黄金台，招聚英豪，用乐毅保全其国；隋炀帝爱色，建摘星楼宠萧妃，而丧其身。上有所好，下必从之；信用忠良，国必有治；亲近逸佞，败国亡身。此是同爱相求，行善为恶，成败必然之道。

【古注白话解】宋·张商英注：君主喜爱财利，那么聚敛钱财的臣子就会来搜刮聚敛钱财了。

君主喜爱武略，那么喜欢谈论用兵的臣子就会来寻求用兵的机会。君主喜爱勇敢，那么以杀伤挂彩为荣的人就会来寻求报效。君主喜爱神仙之术，那么从事方术的人就会慕名而来。君主喜爱吉祥的征兆，那么喜欢假借名义进行欺骗的人就会循声而至。凡是有所喜爱的，都是情感偏颇、心性蒙蔽的表现。

清·王氏注：燕昭王喜爱贤臣，筑黄金台，召集汇聚英雄豪杰，后来用乐毅为将领而保全了国家；隋炀帝爱好女色，建摘星楼（当为「迷楼」）来宠爱萧妃，最终失去了自己的性命。上位者有所喜好，下属们必然跟从。信任重用忠良之臣，国家必定可以治理好；亲近谄媚奸邪之人，必定国破家亡。这就是有相同爱好的人，自然互相呼应。是行善还是作恶，则成功或者失败也必然随之而来。

【译文】有相同爱好的人，自然互相访求。

同美相妒。

【注解】 注曰：女则武后、韦庶人、萧良娣是也。男则赵高、李斯是也。

【译文】 都是美人，或有同样才能的人，就会相互妒忌。

【古注白话解】 宋・张商英注：有同样优点或才能的人，就会相互妒忌。比如女人中唐朝的武后、韦庶人、萧良娣就是如此。男人中秦朝的赵高、李斯，也是如此。

同智相谋。

【注解】 注曰：刘备、曹操、翟让、李密是也。

【古注白话解】 宋・张商英注：智谋权术相当的人会相互算计。比如汉末的刘备和曹操，隋末的翟让和李密就是如此。

【译文】 智谋权术相当的人会相互算计。

同贵相害。

【注解】 注曰：势相轧也。

害。

王氏曰：同居官位，其掌朝纲，心志不和，递相谋害。

【古注白话解】 宋·张商英注：权势相当的人会相互排挤倾轧。

清·王氏注：同为朝廷的高官，在执掌朝纲时，彼此心志不合，就会互相算计乃至谋

【译文】 相同权势的人会相互排挤，甚至相互残害。

同利相忌。

【注解】 注曰：害相刑也。

【古注白话解】 宋·张商英注：追逐相同利益的人，就会相互伤害。

【译文】 追逐相同利益的人，就会相互疑忌。

同声相应，同气相感。

【注解】 注曰：五行、五气、五声散于万物，自然相感应。

【古注白话解】 宋·张商英注：金、木、水、火、土五种元素，风、寒、暑、燥、湿

五种气，宫、商、角、徵、羽五种声音，弥散在万物之中，因为同声相应，同气相感，所以同种元素之间自然彼此感应。

【译文】有共同语言的人，愿意彼此呼应；旋律气韵相同的就会相互感应、产生共鸣。

同类相依，同义相亲，同难相济。

【注解】注曰：六国合纵而拒秦，诸葛通吴以敌魏。非有仁义存焉，特同难耳。

王氏曰：圣德明君，必用贤能良相，无道之主，亲近谄佞谗臣：楚平王无道，信听费无忌，家国危乱。唐太宗圣明，喜闻魏征直谏，国治民安，君臣相和，其国无危，上下同心，其邦必正。强秦恃其威勇，而吞六国，六国合兵，以拒强秦；暴魏仗其奸雄，而并吴蜀，吴蜀同谋，以敌暴魏。此是同难相济，递互相应之道。

【古注白话解】宋·张商英注：面临相同困境的人相互帮助，所以韩、魏、齐、楚、燕、赵六国南北联合而抗拒强秦，诸葛亮通好吴国以抵抗魏国，这不是因为仁义的原因，而是因为处于共同的危难环境中。

清·王氏注：圣明仁德的国君，一定会任用贤能的辅相；无道的国君，一定会亲近谄谀奸佞的小人。楚平王无道，信任费无忌，结果导致国家陷入危险和混乱。唐太宗圣明，喜欢听魏征的直言劝谏，由此而国家得以治理，人民安居乐业。君主与臣子相处和睦，国家没有危险，上下团结一心，其国家一定会走上正轨。

一八七

强大的秦国倚仗其勇武威势想要吞并六国，六国则联合军队来对抗强秦。三国时期残暴的曹魏倚仗其奸诈弄权，想吞并吴国和蜀国。吴国、蜀国则共同谋划，以抵抗魏国。这就是面临相同困境的人相互帮助，彼此呼应的道理。

同道相成。

【译文】同一类人相互依存，信仰相同的人相互亲近，灾难相同的人相互帮助。

【注解】注曰：汉承秦后，海内凋敝，萧何以清静涵养之。何将亡，念诸将俱喜功好动，不足以知治道。时，曹参在齐，尝治盖公、黄老之术，不务生事，故引参以代相。

王氏曰：君臣一志行王道以安天下，上下同心施仁政以保其国。萧何相汉镇国，家给馈饷，使粮道不绝，汉之杰也。卧病将亡，汉帝亲至病所，问卿亡之后谁可为相？萧何曰：「诸将喜功好勋俱不可，惟曹参一人而可。」萧何死后，惠皇拜曹参为相，大治天下。此是同道相成，辅君行政之道。

【古注白话解】宋・张商英注：汉朝在秦朝灭亡后建立，当时全国各地都很贫困，萧何采用了清静无为的政策来恢复经济、增强国力、安定人民。萧何快要去世时，考虑到诸位将领都喜欢有所作为来建功立业，不足以掌握治理国家的方法。当时曹参在齐国，曾经研习过盖公传授的清静无为的黄老之术，不去生事扰民，大兴各种事功，因此萧何推荐曹参继任自己的相位。

清・王氏注：君王和臣子的志愿相同，实施王道以安定天下，上位者和下位者同心协

一八八

力施行仁政以保全国家。萧何担任汉朝宰相治理国之时，家家户户募集粮草，运送粮食和饷银的车辆在道路上络绎不绝，是汉朝的人杰。当他躺在病床上将要死去的时候，皇帝亲自来探望，问道："你离去之后，谁可以继任宰相？"萧何说："众将领好大喜功、喜欢建功立业所以都不可以，只有曹参一人可以。"萧何死后，汉惠帝拜曹参为宰相，天下大治。这就是志同道合的人相互成就，辅佐国君实施政事的道理。

【译文】志同道合的人相互成就。

同艺相窥，同巧相胜。

【译文】志同道合的人相互成就。

【注解】注曰：李醯之贼扁鹊，逢蒙之恶后羿是也。公输子九攻，墨子九拒是也。

王氏曰：同于艺业者，相观其好歹，共于巧工者，以争其高低。巧业相同，彼我不伏，以相争胜。

【古注白话解】宋·张商英注：同艺相窥，比如李醯杀害扁鹊、逢蒙憎恶后羿就是如此。同巧相胜，比如公输般九次用他机巧的器械攻城，而墨子则九次抵挡了他的进攻，这就是同巧相胜。

清·王氏注：在同一行业中，彼此互相观察对方的优劣；在同一技艺中，彼此往往互争高下。技艺相同，彼此都不服，就会互相争胜。

【译文】相同职业的人，往往会相互窥探学习，但又相互看不上；有同样技巧本事

的人，往往会相互较量，一争高低。

此乃数之所得，不可与理违。

【注解】注曰：自「同志」下皆所行，所可预知。智者，知其如此，顺理则行之，逆理则违之。

王氏曰：齐家治国之理，纲常礼乐之道，可于贤明之前请问其礼；听问之后，常记于心，思虑而行。离道者非圣，违理者不贤。

【古注白话解】宋·张商英注：从「同志相得」这条以下都是可以预知的。智者知道事物的发展规律就是如此，对合乎道理的就实行它，不合理的就避开它。

清·王氏注：对于整齐家族乃至治理国家的道理，纲常伦理、礼乐教化的方法，可以在贤明的人那里请教。听过之后，常常记在心里，并思考它、践行它。远离大道的人不是圣人，不合情理的人不是贤人。

【译文】以上这些都是自然而然的道理，凡人类有所举措，均应遵守这些规律，不可与理相抗。

释己而教人者逆，正己而化人者顺。

【注解】注曰：教者以言，化者以道。老子曰：「法令滋彰，盗贼多有。」教之逆者也。

「我无为，而民自化；我无欲，而民自朴。」化之顺者也。

王氏曰：心量不宽，见责人之小过，身不能修，不知己之非为，自己不能修政，教人行政，人心不伏，诚心养道，正己修德。然后可以教人为善，自然理顺事明，必能成名立事。

【古注白话解】 宋·张商英注：教育他人是用语言，感化他人则是用大道。老子《道德经》中说道：「法律命令越多越彰明，而盗贼也越来越多。」这是教育的负面效果。「我安乐无所作为，而人民自然化导归正；我不贪婪，而人民自然归于淳朴。」这是感化的正面效果。

清·王氏注：如果一个人的心胸度量不够宽宏，就会指责别人的小过失；如果一个人不能修养自身，就不知道自己哪些行为是是不对的。如果自己不能修明政事，却教育他人如何政治清明，那么人心就会不服。只有内心至诚地涵养道德，端正自己修养德性，然后才能教导他人行善，这样自然是合情合理的，所以一定能建立功名，成就大事。

逆者难从，顺者易行；难从则乱，易行则理。

【译文】 把自己放在一边，单纯去教育别人，别人就不接受他的大道理；如果严格要求自己，进而去感化别人，别人就会顺服。

【注解】 注曰：天地之道，简易而已；圣人之道，简易而已。顺日月，而昼夜之；顺阴阳，而生杀之；顺山川，而高下之；此天地之简易也。顺夷狄而外之，顺中国而内之；顺君子而爵之，顺小人而役之；顺善恶而赏罚之；顺九土之宜，而赋敛之；顺人伦，而序之；此圣人之简

易也。夫乌获非不力也，执牛之尾而使之却行，则终日不能步寻丈；及以环桑之枝贯其鼻，三尺之绚縻其颈，童子服之，风于大泽，无所不至者，盖其势顺也。

王氏曰：治国安民，理顺则易行；掌法从权，事逆则难就。理事顺便，处事易行；法度相逆，不能成就。

【古注白话解】宋·张商英注：天地之道，只是简易而已。圣人之道，也是简易而已。

顺应日月的变化而有白昼或黑夜，顺应阴阳的变化而掌握生或杀，顺应山川的地势而有高低。这就是天地之道的简易。顺应夷狄等外族的特点而将他们置于边远之地，顺应华夏民族的特点而将他们置于中原内地；顺应君子的特点而给他们官爵，顺应小人的特点而役使他们；顺应善人和恶人的特点而对他们进行赏赐或惩罚，顺应各种土壤种植的特点而收取赋税；顺应人伦关系的特点而确立长幼尊卑。这些是圣人之道的简易。战国时秦国的大力士乌获并不是力气不大，但如果让他拉住牛尾巴让它行走，那么走一天也走不了十尺八尺。但是如果用桑木圆环穿住牛鼻子，用三尺长的绳子系住牛脖子，那么连小孩子也可以驱使它，倘徉于水边，可以任意行走，这是因为顺着它的势头。

清·王氏注：治理国家安定人民，合情合理就会简单易行。执掌法度施行政令，违背道理就难以施行。合情合理，符合规律，处理事情就很容易；违背法度不合情理，就不能成功。

【译文】违反常理，部属则难以顺从；合乎常理，则易于行事。部属难以顺从，则容易产生动乱；易于行事，则能得到畅通的治理。

如此，理身、理家、理国可也。

【注解】注曰：小大不同，其理则一。

王氏曰：详明时务得失，当隐则隐；体察事理逆顺，可行则行；理明得失，必知去就之道。数审成败，能识进退之机；从理为政，身无祸患。体学贤明，保终吉矣。

【古注白话解】宋·张商英注：修身、治家或者治国，虽然事情大小各不相同，但治理它们的原则却是相同的。

清·王氏注：周详地考察当前形势的得失利弊，如果应该隐退就隐退；体察事情和道理合宜与否，如果可以施行就施行。从道理上看清得失利弊，必然会知道该留下还是该隐退。从天道命运上审视成败，就能确定该进取还是该退让。符合事理地执掌国政，自身就不会有祸患。身体力行地践行贤明的学问，可以确保一生吉祥。

【译文】如果按照上面说的去做，无论是修身还是经营家族、事业，或者治理国家，都可以得心应手啦！

右素書一帙蓋秦隱士黃石公之所傳漢留侯子房之

所受者詞簡意深未易測識宋臣張商英叙之詳矣乃

謂為不傳之秘書嗚呼凡一言之善一行之長尚可以

垂範於人而不能秘是書黃石公秘焉得子房而後傳

之子房獨知而能用寶而殉葬然猶在人間亦豈終得

而秘之耶予承乏常德府事政暇取而披閱之味其言

率明而不晦切而不迂淡而不辭多中事機之會有益

人世是又不可概以遊說之學縱橫之術例之也但舊

板刊行已久字多模糊用是捐俸餘翻刻以廣其傳與

四方君子共之弘治戊午歲夏四月初吉蒲陰張官識

黃石公素書後跋

黄石公素书后跋

右《素书》一轶，盖秦隐士黄石公之所传，汉留候子房之所受者。词简意深，未易测识。宋臣张商英叙之详矣，乃谓为不传之秘书。呜呼！凡一言之善、一行之长，尚可以垂范于人而不能秘，是书黄石公秘之焉，得子房而后传之。子房独知而能用。宝而殉葬。然犹在人间，亦岂终得而秘之耶？予承乏常德府，事政暇取而批阅之，味其言率明而不晦，切而不迂，淡而不僻，多中事机之会。有益人世，是又不可概以游说之学、纵横之术例之也。但旧板刊行已久，字多模糊，用是捐俸余翻刻以广其传，与四方君子共之。

弘治戊午岁夏四月初吉蒲阴张官识

【译文】上面这《素书》一卷，大概是秦朝隐士黄石公所传授，汉代留候张良所学习的。该书语言简练、含义深远，不是轻易就能领会的，宋代大臣张商英对此有详细的叙述，并称它是不可传授的秘籍。唉！凡是一句好话、一技之长，可以成为别人榜样的，都不能秘而不宣，而黄石公把这《素书》秘藏起来，直到他发现了张良，才将其传授给他。张良不但领会了该书的精髓，而且能够灵活运用。张良非常珍惜这本书，拿它来为自己殉葬。然而此书仍然还在人间，岂能永久地秘藏呢？我在常德府任职，政事之余就翻阅此书，体会其意，觉得此书语言直白、说理明确而不晦涩，论事切中要害而不迂腐，中正而不偏激，多能说中事物的发展规律。它有益于人世，不能把它等同于普通

的游说之学、纵横之术。但是该书的旧板刊行时间太久了，字迹多有模糊，所以就用俸禄的一部分进行了翻刻，以求广为流传，与四方的君子们一同来参学。

弘治戊午年（1492年）夏季四月初一，蒲阴张官记录。

图书在版编目（CIP）数据

素书 : 小楷插图珍藏本 / 谦德书院译注. -- 北京 ：团结出版社，2024.1

ISBN 978-7-5234-0582-6

Ⅰ．①素… Ⅱ．①谦… Ⅲ．①《素书》—译文②《素书》—注释 Ⅳ．①E892.2

中国国家版本馆CIP数据核字(2023)第208368号

出版： 团结出版社

（北京市东城区东皇城根南街84号 邮编：100006）

电话：（010）65228880 65244790 (传真)

网址： www.tjpress.com

Email： 65244790@163.com

经销： 全国新华书店

印刷： 北京印匠彩色印刷有限公司

开本： 787×620 1/24

印张： 8.5

字数： 112千字

版次： 2024年1月 第1版

印次： 2024年1月 第1次印刷

书号： 978-7-5234-0582-6

定价： 128.00元